再窮

也要去 旅行

黃惠鈴、陳介祜◎著

不再辜負上帝的禮物

<div align="right">單小琳博士</div>

　　再窮，也要去旅行，不太窮，當然更要去旅行！

　　我反對領不休假獎金，因為我堅持要去旅行。

　　每年我都規劃全家的國外旅遊和國內旅遊各一次，我認為投資「人」的回收報酬率絕對大於投資房地產與股票，所以，辛苦賺一年的錢，剩下的結餘款全部請「人」玩光光才是痛快。

　　細數二十年來去過的地方真的很多，台灣從北邊的富基漁港玩帆船，到中部的九族文化村、台灣民俗文物館、彰化的鹿港，雖然俗卻有自己的味道。古城台南的阿蓮、月世界接到南台灣的熱帶雨林區墾丁，都吸引我至少踏過兩遍以上的足跡。東台灣的宜蘭與花蓮是我的最愛，我欣賞宜蘭的「綠」，尤其是羅東的運動公園、冬山河，恍如到了品味優雅的日本；我也喜歡花蓮、台東的「藍」，濱海公路一線穿過長濱連到太

麻里，人已經融化為海洋中的微粒。如果選擇退休的故鄉，東海岸將是我最終的居留。

國外踏遍的國家更是不計其數。從東北亞的日本、韓國，到東南亞的新加坡、馬來西亞、菲律賓，以及歐洲的法國、義大利、奧地利、捷克、匈牙利，繞到北歐的瑞典與芬蘭，再轉到南半球的澳洲、紐西蘭，幾乎是圍著地球跑。西方的美國和加拿大更是常客；往往一個暑假，或是一個冬天就蟄伏在北美洲了。

從這些紀錄中，你終於可以理解我是多麼酷愛旅行的行動實踐者呵！從事國際的旅行，大夥兒最怕的是坐飛機和時差。這些恐懼在我的經驗中完全不存在，因為我喜歡利用在飛機上的十多個鐘頭，把積欠的好書一本本讀完，也運用坐飛機時間調整時差，所以一落地，就玩得天昏地暗、樂不思蜀；同樣的，一旦迷途知返，初抵台灣，立刻回辦公室報到，正常上班作息。

我喜歡科學化的遊玩方法，所以事先我會查網路，看書面資料，一一設計喜歡去的風景區，接著訂購機票、旅館，儘量搭乘大眾交通工具到自己喜歡去的地方，用心享受美景。記得四年前去香港，人人說香港太小。除了血拼之

外，一點也不好玩。但是我們全家以自助的方式
整整玩了五天，從有名的觀光勝地，到無名的小
島，全部踏遍，累得骨頭都快散了（因為路實在
走得太多了），結果結帳一算，三口人的膳宿連機
票，總共才花費四萬五千元，是不是很廉價？

　　去了這麼多的地方，我最樂意為之推薦的是
加拿大班芙國家公園，以及紐西蘭的基督城，這
真是上帝送給人類最佳的禮物，看到大自然的靜
美，人類應該汗顏污染它。

　　惠鈴與介祜是我交往多年的年輕朋友，過去
我們因為出版而結緣。然而當我幫他們寫序言
時，我才發現我們更可以藉旅行牽緣。他
們猶如年輕的沈三白和芸娘，沒有錢，
卻有創意，有體力，有夢想；所以他們
一站又一站，一個夢跨越另
一個夢，轟轟烈烈的與大自
然同遊，走過年輕人生。你
羨慕嗎？買本書借鏡一下，
你也可以輕輕鬆鬆的去旅行
了；雖然，你依舊很窮，你卻
可以大聲的說：我精神富有！知識豐收！

一對心動就行動的夫婦

李倩萍

　　惠鈴，是我的同事，剛開始和她不熟時，常看到她矮矮的身影，穿梭在辦公桌間，精力旺盛的召集大家，去喝茶、郊遊、旅行……，心不由得漂浮起來，想跟她一起走出戶外。我鼓起勇氣，厚著臉皮挨過去報名，惠鈴熱忱的招呼我一如其他的朋友，讓我安心下來，從此開始隨著惠鈴「領隊」，到各處去玩耍。我不是一個對玩「身體力行」的人，雖然知道「休息是為了走更長遠的路」，也懂得「行萬里路，勝讀萬卷書」，但是更牢牢記著「業精於勤而荒於嬉」，即使每隔一段日子，心情就鬱悶得不得了，思緒開始像浮雲一樣漂蕩，一會兒想到希臘，看地中海的藍；一會兒想去大峽谷，領略天地的壯闊；又想到青海去看風吹草低見牛羊的景緻，或者什麼也不做的躺在澎湖吉貝的白沙灘上曬太陽，……種種遠遊的想像撩撥得心裡癢癢的，「出走」的念頭難以自抑的不斷流過，但是工作無情的束

綁著我的時間以及手腳，每天望著台北灰藍的天空，就忍不住哀嘆自己「命苦」，為什麼不能錢、閒兼有，好隨心所欲的玩個夠。

　　惠鈴個性比我積極，她絕不會坐著感嘆，也不在乎錢多錢少，只要有一小段時間，她就精神振奮的投入玩耍。每逢連休假日前，她會開始積極規劃要到哪裡去玩、翻書、找資料、安排交通、預定餐飲等事務，她往往一手包辦，不管去集集坐小火車，或是到虎山洗溫泉，我只管負責攜帶自己的行李，其他完全依照惠鈴指示行動。像血蛭一樣吸附著惠鈴到處去玩的日子，在她結婚後暫時告一段落。她的先生——陳介祜是個斯文的好人，對我們這些「山水」朋友從沒大聲說過話，不過我們還是識趣的讓出些空間，給這對甜蜜的佳偶相處，將心比心地認為，沒有誰會容得下我們這些比一百支燭光還亮的燈泡。但意外的是，大家在家裡怠惰、休息了沒兩個月，「清閒」還沒享夠呢，惠鈴又開始呼朋引伴的找人上陽明山、宜蘭、墾丁了。

　　「陳黃旅行團」比以前更盛大的開張了，陳

介祐開著汽車，載著惠鈴和我們這幫朋友，後面尾隨著幾部車子，浩浩蕩蕩的駛東往南的到處去。汽車擴大了我們行腳的範圍，快樂的歌聲也響遍台灣的山川、海岸。

台灣走透透之後，大家意猶未盡，於是近程的國外旅行也列入了行程，琉球、巴里島等地陸續烙下我們這群山水朋友的腳印，我們每次都盡興的玩耍，把辛苦的自助旅遊當作輕鬆的跟團旅行，因為凡事都有陳黃兩位打點好了，雖然我們有時也會良心不安的疑慮，會不會讓他們倆太辛苦了，可是看他們總是笑瞇瞇的，彷彿甘之如飴，我們自然也好不辜負他們的美意，當然就「快快樂樂的出門，輕輕鬆鬆的回家」了。

這次他們夫婦聯合把出遊的經驗寫成書，我們這群「山水蛭」一路跟他們走來，可以向讀者保證，他倆的的確確真的愛玩、會玩、而且玩得精緻又不花太多錢，像這樣的「領隊」哪裡還找得到呢？SO，趕緊尬伊去迌迌！

自 序

因為窮，因為酷愛旅行，

所以出版社總編找上門來邀請寫此書——

再窮也要去旅行。真是貼切。

我們沒有什麼特別，只因為愛玩、知足的
玩、隨性的玩、盡己所能的玩、用有限的銀兩玩
……。

當然，我們也做著白日夢，夢著平凡的夫
妻，寫了一本平凡的旅行書，能夠獲得多數平凡
人的青睞，不小心的賣成了暢銷書，突然變得稍
稍不窮，然後擁有較多的 $ ，繼續旅行。

就在本書付梓前夕，台灣發生世紀大地震，瞬間，美
麗家園變色。曾經梅碩豐收的埔里、集集，曾經百走不厭
的台三線……都成追憶。

台灣是個復原力很強的地方，我們
知道，當悲劇過去，擦乾了淚，我們可
以再重建家園，可以再創另一個奇蹟。

這個天災（也許也算人禍）希望能讓大家在未來，能更珍
惜土地、重視環保，彼此更真誠相待。

目　次

想不窮再出發，很難

　　在這個世界上沒有幾個人是天生富貴的，大多數的人日常為了生活，似乎都必須工作糊口飯吃，那種天天蹺著二郎腿不愁吃穿的傢伙，畢竟是少之又少，除非，十老八老的退休人士才有這種命。所以，你和我、和目前還身體力壯的多數人一樣，明明骨子裡愛玩得很，偏偏沒有天天玩樂的命。

　　如果你想等到錢賺夠了再來玩樂，哈！恐怕美景已經被污染、破壞的差不多了，古蹟也崩塌了，而且也許你也已髮蒼蒼、齒動搖，還兼走起

路來腿都會發抖呢！如果你堅持等錢賺夠再來玩樂，恭喜你，看來您還真是沒有玩樂的命吶！

其實，玩樂不一定要花大錢的。

俗話說：「人兩腳，錢四腳」，想追錢追到符合自己的慾望，真的不是容易的事，奉勸你，與其偶爾花點錢享受一下又何妨，也許旅遊還會為你帶來好運氣呢！像我們，就因為愛玩，出版社老總編才會找我們寫這本書；也許，這樣一本書承蒙大家愛戴，一不小心竟然成了暢銷書，那我們豈不發了財，帶著稿費到更多地方玩耍，然後又寫更多書賺更多稿費……周而復始（做作白日夢也挺樂的）。

從小，父母就帶著我們到處遊山玩水，雖然生活並不富裕，我們也不貪心，就能力範圍內享受休閒。老爸寧可我們偶爾向學校請假，也希望全家一起到石門水庫看看洩洪、到谷關泡野泉、到關子嶺住日式的榻榻米……。所以，在我上小學之前，台灣知名的旅遊點大概都被我們一家踏遍了。有時候，我們擠巴士到草山看花，一人吃一粒前山小販的茶葉蛋也滿心歡喜。這種知足與享受，很多人小時候也曾有過，只是絕大多數的人越長越大，就自己否決這樣的感受。

在成長記憶裡，旅行的點點滴滴是最不容易遺忘的。

在求學過程中，我擔任最多次的幹部應該是「康樂股長」，習慣性不愛啃課本，安排活動倒是一流。小學二年級即能自己坐市內公車訪外婆；三年級能自己坐火車往返台北、桃園；四年級可以帶同學到從沒去過的海水浴場；五年級……真是名副其實的「野馬」。

當學生，一遇上假期就異常忙碌，又要想辦法摳零用錢，又必須帶頭玩樂……我最常在家裡上演的一齣戲碼就是：

1.徵詢媽媽是否可以參加活動？被否決。

2.留下紙條：「我參加了救國團野營隊三天，三天後見。」

3.在外面瘋了三天。最後一天的下午一定心情不好。

4.回家被一竿人等轟炸，乖乖的裝幾天好孩子。

5.繼續盡可能的挖零用錢，準備下一次的出走。

旅行真的會上癮。

如果你現在問我台灣任何一個地

名，我80%可以為你畫一張路線圖（其他可能太深山裡或太冷僻，就無此道行了）；這是二十年的功力累積（沒有啦！我是很小就愛玩，所以經驗豐富；不是年紀大、所以走過千山萬水）。

現在的我們和大多數為五斗米折腰的人一樣，每個月的收入要應付房貸、吃飯、交通、保險……雖然日子過得下去，可是總是忍不住還是要喊「窮」（和你們一樣）。

不一樣的是，我們固定為自己安排假期，為疲乏的生活增添一點期待。再窮，我也要去旅行。

也許出國、也許待在台灣，也許山林走走、也許海裡游遊。也許、也許你的人生不再窮。我是這樣告訴自己，現在，我想讓更多的人知道。

25位真人真事心靈的吶喊

　　窮與旅行一直保持有點黏又不會太黏的相關，往往不窮時，體力已時不我予，玩得惹人嫌，但是——精力旺盛時，又沒錢隨心所欲，總得想個兩全其美的法子，讓物質貧乏之下，心靈奢侈起來。

　　為了使自己老的時候，記憶中還有值得懷念的事，這就需要《再窮也要去旅行》這本書的創意小點子了！（強力推銷這本作品）

　　　　　　　　　　　　　　　　　　　　——單小琳

當機立玩、即時行樂

□「我必須趁年輕好好努力賺錢，等口袋飽

　滿了，我就可以開始大玩特玩了。」

□「旅行？當然想啊！可是實在是太忙了，

　怎麼會有時間嘛！休假——當然是用來

　『補眠』喔囉！」

□「出門要花很多錢耶！」

請勾選最接近你目前想法的一項。

　不管你勾了上述哪一項，只要勾了其中一項，我就要大大的恭喜你；看來，你這輩子不是勞碌命、就是錢財奴，要不，也算個半斤八兩成天只會哀嚎、缺乏行動力的「懶人兼窮人」。如果你甘願如此過一生，想要計畫到七老八老時再「享享清福」去旅行，我也不得不在這兒準備一大桶「涼水」，幫你算計一下，省得潑了你滿身，還惹你不高興呢！

當一個人好不容易遠離聯考壓力，可以獨立自由活動的階段，大約是在18歲至20歲以後的事。此時有人已經加入職場（包括打工者），有了所謂的「所得」，不必再向老爸、老媽張口伸手，屬於自己的人生正閃亮登場。而以現在一般公務員或勞工人員，甚至中產的白領階級者，除非你是自己當老闆，一般人必須服務年滿二十五年始可退休，這也就是說，如果你20歲開始加入職場，二十五年後退休時，你可能已經「有一點」白髮、「有一點」皺紋，「有一點」駝背……哦！原來有那麼多人想等這個時候再開始出門旅行、玩樂，而這麼一來，旅行相片中的主角，恐怕不會很好看喔！可是──請你再細想：

45歲，真的可以退休了嗎？

這個時候，口袋真的飽滿了嗎？

過了這麼一段時間，真的能開始「享清福」了嗎？

如果房貸還沒繳完呢？也許本來該繳完了，可是你那兒子、女兒又長大了，你只好再換個大房子或必須為子女成家而傷腦筋……，唉呀！連退休金都不夠呢！

　　如果兒子、女兒偏偏十分爭氣或不爭氣，有
的想出國留學（說不定那時候已經能上外太空留
學），有的必須等你拿錢出來消災解禍，唉！退休
金又去了一半。

　　如果老婆又吵著要去拉皮、塑身，而老公又
必須天天服用威而鋼藍色小藥丸……恐怕，日子
還是有很多「苦惱」以及「忙碌」吧！錢，依然
不夠呀！

　　人生既然有這麼多不確定，你——為什麼要
一直等下去。

　　世界每一秒都在改變，很多事物錯過就不再

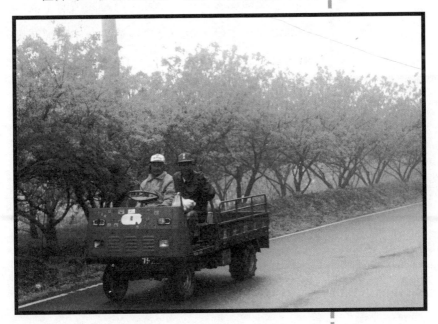

有機會見到、聞到、觸摸到……

　　真的不用等，也不用找藉口，旅行，時時都可以發生，時時都可以出發，時時都能夠享受，更重要的是，旅行，真的不必花大錢。

東埔有梅子

　　有時為了避開高速公路塞車潮，我們會選擇繞「遠路而行」，也許多花了一點油錢，沿途的景緻卻「賺」到了。

　　利用返鄉的時候，走走沒走過的路，也許有奇遇，也許有驚喜，這也是一種旅行的享受。

　　一次從嘉義要返回台北，為避開清明車潮，特別走往新中橫，繞了一大段路，途中順道在東埔洗溫泉。

　　車子出了東埔，在朦朧的霧色中看到整排的梅樹，忍不住下車想拍張相留念，相機才準備好，迎面開來一部鐵牛車「噗噗噗」的聲音，從遠遠的前方傳來，從一個小點，慢慢出現眼前，鐵牛車上坐了兩位農夫模樣的人，

遠遠的，其中一位站了起來向我們揮手，一邊喊著：「我們是原住民啦！」這突如其來的「告白」，讓我們杵在那兒，一時也不知怎麼回話或開口，沒想到他們駛近後，便將鐵牛車停住，然後各擺了一個自認帥帥的POSE。要求我們為他們拍照，我們也照辦了。只是不知該將相片寄向何處。這段奇遇為我們此次的旅遊增添不少趣味。

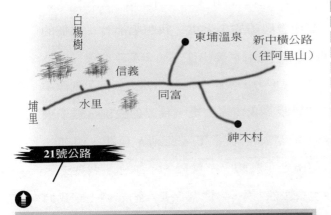

白楊樹

東埔溫泉　新中橫公路（往阿里山）

信義

同富

埔里　水里

神木村

21號公路

· 埔里到水里沿途整排「白楊樹」，白白的樹幹加上綠油油的枝葉，十分特別。
· 進入信義鄉到同富一路上，全是梅樹，不同季節，有不同風貌，3至4月綠葉中結滿了碩大的梅子。而11-2月枯枝中，則冒著花白的小花或是枝椏間冒出了小芽。
PS.921大地震之後，我不知道這條路何時才會再恢復原貌。也許，獨留回憶。欲前往之前，請先查清路況是否可通行。

25位真人真事心靈的吶喊

你認為為什麼「再窮，也要去旅行」？

如果你不想陪我哭，請支持我現在開始要支持的「再窮，也要去旅行」，這句話會成為名言。我告訴你我想怎麼去旅行，聽說一輛露營車只要十幾萬元，聽說裡面有冰箱、流理台，還能洗澡，我好久沒有騎腳踏車了，游泳衣可能已經包不住我玲瓏有緻的身軀，用手電筒撈蝦變成兒時的夢境，運動鞋跳韻律舞不會沾到泥土，青草的香味只能從費太太的小麥草汁中吸吮？我眼睛好久沒有看天空有點睫狀肌緊縮，我忽然好想坐會嗚嗚的小火車，我想唱那首「出征的歌」，我現在要出征，我現在要出征……千萬不能哭，因為情緒會影響身體的免疫力，我止不住的想要去旅行，就像小時候一直拍著家門說，我要區去玩，我要區去玩，燕子飛了，還有再來的時候……我當下、此刻、現在、眼前、now，我決定、確定、真的、不會變、不騙你，我要去旅行！「再窮，也要去旅行」，會成為名言。同志們！讓我們去旅行吧！

——沙沙

非假日出遊，有賺頭

　　現代人有80％以上的人滿口：「忙！忙！忙！」如果把這「忙」字拆開來，就是心、亡。唉喲我的媽，一個人的心死了，那該是多可怕的一件事。

　　我們受限於經濟上的壓力、成長上的期許、彼此世俗的觀點所影響，每個人似乎不想力爭上游，也必須為五斗米而折「時間」，難怪人人口中「忙、忙、忙」。

　　在我周圍的朋友，大部分都是每天固定上下班的上班族，生活十分規律，除了週休、假日外，只能期盼工作滿一年後有所謂的「年假」，似乎大部分的人認為只有靠年假，這種休假時間較長的假期，才能安排旅行。可憐的是，咱們上班族一年的年假也不過七天至二十一天（原則上工作滿一年有七天

的年假）。如果年初就把假用完，就必須乾耗、望

眼成穿而骨化石到隔年。這段時間不僅工作效率不佳，且抱怨連連，自己日子難熬，旁邊的人聽你淘淘唸原本不煩，最後也跟著急燥起來，結果老闆更慘，養了一堆成效不彰的員工。

養到像我這樣的「員工」，老闆也許該慶幸一些才是；因為我除了愛玩，還是愛玩，看到出太陽的天氣，想去曬太陽；遇上大風，想去看潮浪，大概只有碰上雨天，才會很安分的、心甘情願的工作。可是，我對工作一點也不倦怠，平時（大多時候），我一定十分賣命，像條忠心的老狗似的，努力的消化工作，然後一逮到一點點時間，就「大方」的讓老闆扣薪水，請個小假去，有時半天，有時一天，多則三、四天，讓老闆扣點薪水，自己保有好心情，我覺得是值得的。

我計算過，如果一個月裡讓老闆扣個一、兩天的薪水，減個三十分之二的薪水（如果一個月薪水是三萬元，請假兩天，不過扣個兩千元；月薪是四萬元，大約扣個二千六至三千；月薪五萬，也不過扣三千二至四千），一個月少掉這些錢，應該不至於會餓死吧！

有了這半天、一天，或者更多天「多」出來的休假時間，出門的心情比假日出門可以好上一

百倍。不僅不會塞車，住宿、門票等價錢，也都有非假日折扣，其實很划算（說不定被扣的薪水在此處，即可賺回了）。所到之處，又沒有一堆吵鬧的觀光客和你擠景點拍照，也少了拉客做生意者的叨擾，度假品質高尚又有格調，這才是舒服的度假與休息。

　　有時候，我和我的先生因為平日工作十分忙碌，覺得精神緊繃到了極限，倆人再多待在公司或家裡，馬上就會鬧革命，於是臨時起意下了班即驅車到北投、烏來，找個清淨、乾淨的小旅社，晚上在那兒過夜、喝一點啤酒、散散步，隔日再起個早，迎著旭日回到工作崗位，整個人的精神完全不同了。

　　我的先生說，這樣的心情，不用等有閒、不用乾耗等到假期，也花不了什麼大錢；可是，也許因為這麼一個特別的夜間旅行，夫妻回家少了臭臉相待，家庭的氣氛沒有被破壞，而且工作的效率有增無減，說不定也少了被老闆責備呢！

25位真人真事心靈的吶喊

1. 出去「呼吸」一下新鮮空氣，以免「腦死」。

2. 窮的定義為何？是物質？是心靈？真的「窮」，就該要有更務實的想法、作法。

3. 我真的喜歡旅行，滿足的是求知與新鮮。

—— 陳俊吉

尋找旅行的心情

到機場過過旅行的癮

北二高通車之後，有一次，我和先生不知為了什麼小事爭吵，開始陷入冷戰，因為我執意要出門，先生怕我正氣頭上，一人出門會有危險，即下了樓發動車子，要開車載我一程。上了車，他問我要去哪，其實我不過是為嘔氣而出門的，根本沒有目的地，所以仍然嘟著嘴不吭聲。先生將車發動後，一路開出社區，然後轉上北二高，事後我才知道，原來他也是毫無目標的前進罷了。

沒想到，我們一直沒目地的往前開，竟然開上了北二高機場聯絡道，並且進了機場的停車場。先生將車停妥，我們仍然沒人開口說話，只不過兩人同時開了車門往機場大廳走去。

一時之間，好像也忘了剛剛還在吵嘴、賭氣，突然牽起了手，感覺好像正要出國去旅行一樣，心中充滿了期待。

進了機場大廳，也許因為不是旅遊旺季，而且因為時間已經很晚（大約晚上十點半），大廳的人稀稀落落，少了吵雜與紛亂，感覺舒服極了。

　　我們到旅客服務中心拿了一些旅遊手冊，以及觀光別冊，其中有不少DM是專為外國人介紹台灣的資料，還有一些精美的旅遊廣告。

　　接著，我們上到二樓，看了班機起落的電腦看板，然後討論起搭乘飛機的經驗，隨即還在餐飲區──圓山飯店櫃檯，點了杯飲料，靜靜聽著廣播系統的播報，似乎像個候機的旅客似的。

　　「老婆，我是來接你回家的？」
　　先生突然跟我似假似真的開起了玩笑。
　　「玩得還愉快吧！」老公又問。
　　「嗯！還好。」我答。
　　「有沒有想念我呀？」

　　「奇怪，你明明是一起去的。」
　　「哦！是呀！我們去哪都嘛一起。」
　　哈！哈！
　　倆人就這樣握手言合了。
　　「老婆，從來沒有沒事到機場過，不是來接人，就是出國。原來像這

樣到機場走一走，竟然也有度假的感覺耶！就好像度完假剛回國一樣，心情還很興奮，而且有重新要去面對真實生活的感覺。」先生說的，和我的想法不謀而合。

當我們走出機場，啟動車子往回家的方向，機場慢慢消逝在我們後方，彷彿真的像個剛歸鄉的旅者般，剛結束一段旅程，準備迎接常規的生活，然後，心底再繼續盤算下一趟旅程……。

日後，我們夫妻偶爾仍會開車到機場晃一晃，享受一下「要出國」及「剛回國」的想像心情，這旅行的花費，是零，心情卻是暢快的。

我們還計畫下次打聽一下機場飯店的住宿行情。如果不會太貴，哪天也許逛完機場，就去住個一宿，說不定更像出國轉機旅行呢！

旅行花費總數計算
來回70公里郵資（95汽油）：大約120元
來回票二張80元＝200元
飲料二杯300元＝500元
你也可以買罐裝飲料或自帶飲料前往

25位真人真事心靈的吶喊

趁著年輕時，再窮，也要去旅行，多走多看，若要等到存夠了錢，可以旅行去時，大概已經齒牙動搖，走不動了。

—— 江麗玲

當個大聲公，一定有好事

　　當你有旅行計畫時，不妨隨時告之諸親朋好友，多說也不會怎樣，就當做是一種聊天或報告近況，有何不可，而且，也許因為你的提起，會有一些無法預知的「好康」。

　　像我這種大嘴巴，平日雖然不會鄉愿的道人是非、論人長短，可是就挺愛和朋友分享各種心情與計畫。

　　有時候，也許只是隨口聊聊，也許也還不成氣候、不夠完整的計畫，可是因為提了起來，竟然從不同的朋友處得到不錯的建議，甚至是因此讓計畫更加的充實完整，這對我來說，也是一種工作創意的提升。有時候手上的案子，就是經由不同時間、地點、不同的人，因為閒聊，然後拼湊成一個完整且創意十足的好點子。就像我在動筆寫這本書之前，我偶爾在不同的聚會、不同的場合、不同的族群朋友間，會不經意的提起寫這本書的計畫，結果沒想到，除了得到鼓勵之外，還有不少仁兄仁姐，大力提供點子及想法出來，讓我

在題材上，以及思考上有了更多元的累積。

這個方式，我在旅行上，也得到了驗證。

我有時心血來潮，或正好看了什麼廣告、電視節目，突然會有想去某個地方玩耍的衝動，這樣說也許你不是很明白，用另一種方法解釋，就例如有的孕婦，會突然心血來潮想吃這個，想吃那個一樣的「突發奇想」（我也會）。

像有的人，心裡也許有很多想法，但是不見得會說出來，不過我就不一樣，我是想到什麼說什麼的人。

有一回，我因為想到從來沒去過的台東旅行，無意間讓兩位女性朋友輾轉知道了，她們立即來找我報名同行。行動派的我，馬上和她們敲下時間，馬上打電話訂了火車票。

就在出門的前幾天，我隨意到東區一家畫廊逛逛（其實是進去耗一下時間），因為畫廊裡沒什麼客人。那裡的小姐和我聊了起來，哪知道愈聊愈愉快，知道她在此打工，再過三天即遠赴法國留學。我也不過隨口提到同樣三天後要到沒去過的台東，倆人都要去做一件新鮮的事（不過，我

拿台東和法國相比，好像有點誇張，反正我當時就是這樣沒腦筋的提起。哪知道她突然很高興的表明自己即是台東人，父親還在台東開一家小醫院，並且提議，我此行乾脆就去住她家好了。

雖然我承認我臉皮真的比別人厚，可是，也不至於厚顏到這種地步，才認識人家不到兩小時，就要帶著另外兩個人去人家家裡住……。所以我當然很識相，而且也很客氣的謝絕她的好意。結果……

三天後，我帶著另外兩個朋友，坐上往台東的火車，然後告訴她們這個奇遇。她們一臉狐疑的，而我自己也是如此，當下決定：「去了就知道。」

果然，天下真的有這種好事：我們三人在人家家裡白吃白住了四天，人家的爸爸還特地休診一天，帶我們三個「陌生人」（連她女兒的全名都記得很勉強的陌生人）駕駛他自己的遊艇出海。

那是我這輩子第一次到台東、第一次坐

私人遊艇出海、第一次很大膽、假裝很厲害的體驗開船掌舵、第一次遠遠的看到綠島、第一次海釣、也是第一次明目張膽的住到「陌生人」家中，受人招待……一直到玩得很累的回到台北，那兩位隨行的朋友仍一直不太相信的問我：「妳跟他們家真的不熟嗎？」

謝謝——謝謝台東蕭醫師一家。

我真的相信了，台灣有很多好人。

花費：餅乾禮盒一盒＝450元
（抵四天三夜吃住）

理直氣壯做個旅行皇帝

　　當我寫下這個標題時，自己突然有點邪惡的想偏了，原本想換個題目，擔心是不是所有讀者都跟我有點「像」，以為這個皇帝等於「黃」帝。

　　這讓我想起了一件鮮事：有一次出國自助旅行，我們一行人租了一輛小巴士，途中不知從誰開始，輪流說起黃色笑話，後來為了公平起見，還規定每個人都要講，不過不管怎麼硬性規定，就是有人沒什麼記性，又不善說笑話（指我自己），而其中有一對十分出「色」的夫妻，馬上被全體成員加封為「黃帝」與「黃后」。

　　如果你以為我這篇是要寫「如何成為旅行中說黃色笑話的高手」，那你恐怕會很失望，因為，筆者我，沒此門道。

　　有的人喜歡旅行，每次旅行結束回家，不是成了「黑輪」，就是變成「貓熊」，還有人更厲害，出門玩個三天，回家要補眠兩天兩夜。

　　在我詢問受訪者「旅行的目的」時，80%的人認為，可以讓身心得到休息，或者是為生活重燃新動力。可是如果因為旅行，玩到體力透

支，甚至精神耗損過量，那又怎麼讓身心得到休息，生活又如何有燃料可以再啟動？

我自己在學生時代就曾犯過這種不愛惜自己的行為，而且還很糗。

那次是參加一個跨校的聯誼活動，我還自告奮勇充當活動人員，雞婆的負責一大堆吃、喝、玩、樂的規劃。行前即開會開得昏天暗地，活動當天，又因為早起趕車子，睡眠不足又受了些風寒，偏偏不認輸的個性，還是在活動中硬撐，並且強顏歡笑的帶活動。回家後，果然不支倒地。

我的老媽最常說：「妳呀！出去一條龍，回家一條蟲。」

沒錯，我就經常上演著，讓家人看我呻吟、哀嚎，讓外人看我卻像永不停電、渾身是勁的好動兒。那回的隔日，我就掛病號，向學校請假，在家裡當一條蟲。

哪知隔日，有位兼課老師當著辦公室很多老師的面叫住了我，還指證歷歷的說，看到我假日在陽明山和一群人跳土風舞，且精神洋溢的、不必撐傘的、很神勇的指揮別人進涼亭躲雨……。

「怎麼，妳也會生病呀？」

就這麼糗，當場被教訓一頓。

　　每個人都是因為難得出門旅行，總希望藉這個機會把該看的、該玩的，都「走透透」，這樣的心情尤其在出國遠赴歐洲、美洲等，須花費搭飛機很久的地方，覺得花了許多時間，甚至很多旅費，是應該努力「玩到夠本」才是。有時候，也會想，世界那麼大，未來還有外太空、別的星球想去，人的一生怎麼玩得了那麼多，所以到達一個國家或定點時，心裡想著，不知道這輩子還會不會再來這個地方一次，倒不如，既然來了，就趕緊每個景點，都去蹓躂一下，至少要按下快門，留下一張「到此一遊」的證據才行的心情。

　　旅行，絕對是一種享受的經驗；是心靈的享受、眼睛的享受、嘴巴的享受……因為難得出門旅行，心也貪心、眼睛也貪心、嘴巴也貪心，這是人之常情。倘若我們換一種心情，把自己想像得尊貴一點，也許自認是個皇帝、皇后也行，世界是永遠屬於自己的，每次旅行，就好像「出巡」一回，我們選擇性的，挑最想看的看、最想吃的吃、最想經歷的去體驗，像個真帝王，用享受的心情接受一切。讓自己，旅行之後，神情更愉快、精神更飽滿；讓回到常規生活時，所有沒去旅行的人都用羨慕的眼光看著你，大嘆：「你真

會享受。」而且，你真的享受到了。

白河水庫、中埔、東山鴨頭

很多人會趕熱潮，到白河賞蓮，也許有人會順道到關子嶺一遊。其實，白河有個白河水庫，環境十分幽靜，鮮少有人前往，值得去瞧瞧。另外，如果時間足夠，往台3線，走過渼水，可到中埔，那兒有小木屋可住，並可遠眺烏山頭水庫，散步其間，很像在歐洲沒人打擾的小鎮度假。可以真正當個皇帝，忘卻所有世俗的煩惱。

到白河另有一選擇，可到附近的「東山」，買正宗的東山鴨頭。真正的主店是在大街上的小攤，到了那兒就可以看到很多人在排隊（尋著人跡即可找到）。每天賣完就收攤，建議中午11點～2點之間前去購買，晚了就沒得吃了。

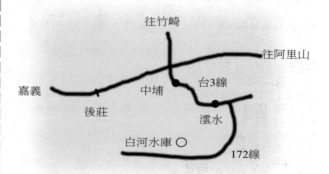

中等窮人

像我這樣「水平」的上班族，到街上一抓，幾乎半斤八兩的一大串。我們幾乎天天安分守己的、認命（也許心底很叛逆）的工作、上班、上學。也許我們也都很會調適生活，很會利用時間享受生命，所以當你問人家：「你窮不窮」時，有一半的人會理直氣壯的回答：「不窮，怎麼會窮？」

有人直接就回你：「我心靈富有的很呢！」我會想替這些人鼓掌，可是我還是忍不住有問號想再追問：「認為不窮的人，真的是知足了嗎？」

只有知足、面對現實，我們才能安然「活到老」。

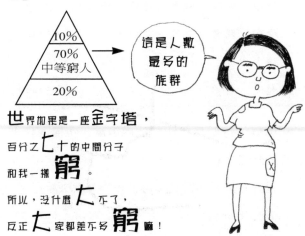

10%
70%
中等窮人
20%

這是人數最多的族群

世界如果是一座金字塔，
百分之七十的中間分子
和我一樣窮。
所以，沒什麼大不了，
反正大家都差不多窮嘛！

　　我雖然很滿意現在的生活，但是我心底深處仍隱藏一顆不安定的「分子」，偶爾也會突然讓那個「分子」躍出來，搞亂我的生活，心存想發大財、想更富有、想超越現在、想一步登天……（現在想：想這本書能賣個十萬本）但是更多時候，我是回到現實坦然面對的。我承認，我窮，這個「窮」，是一種所得極限。

　　相信，世界上有70%的人，和我一樣「窮」。

　　可是，我還是竭盡所能的「也要去旅行」。

　　在我還是單身的時候，我一個月的固定收入不到三萬五千元，支出的部分包括：

・房貸及房屋其他支出	
（水、電、電話……）	20,000
・偶爾會孝敬一點老人津貼（給母親）	5,000
・吃飯、購書、交通、購物等	15,000
・總支出	40,000
・超支	−5,000

　　所以，每個月我比其他中等窮人更慘，倘若要拿一點老人津貼孝敬老母，我就呈現赤字了。

　　也許各位開始懷疑，這下我要怎麼去旅行？

　　從我出社會工作，不再向家裡當「伸手牌」

開始，我就下定決心，要發奮努力工作、努力賺錢就出去玩，可是，我的薪水就是一直不太如己願。雖然如此，我這十年來，還是堅持幾乎每個月、至少兩個月，都會在台灣找個地方旅行、度假；大約每一年半到兩年，會出國一趟。

　　和多數上班族一樣，我每天固定時間，固定地點會被「關」在辦公室，每個月領固定薪水，僅管天天做發財夢，錢也不會從天而降，老闆更不可能對每個人大發慈悲常常加薪，何況台灣的經濟奇蹟在這幾年，都很奇蹟的慘不忍睹，還有人得擔心有隨時被減薪、被裁員的危機。

　　因為知道要在有限的薪水上做最大的利用，是很困難的事，既無法「節流」，那就只有「開源」了。因為興趣的關係，我偶爾會寫一些文章或畫一些圖投稿賺稿費，有時候出門旅行也拍拍相片向一些報紙雜誌投稿，補貼旅費。這部分所得並不在我的預計之內，而我也不是很會計算的人，若固定要算計在此部分賺多少錢很難，因為投稿有些是靠機運的，不見得篇篇能用。不過，這些年來這部分所得平均每個月也有五千至一萬的收入。如果再加上年終獎金，就能彌補平日的赤字了。

　　如果你以為當個「中等窮人」又想享受旅行，平日就得多節省一點，那也不見得，因為對像我這種類型的「貧」民、又一定要過「貴族」生活的人來說，要我平時省吃儉用，看到新產品、新口味的餅乾不能品嘗；看到美美的涼鞋不能穿上自己的腳；看到親朋好友要去台北東區吃大餐、唱KTV，自己卻一副窮酸樣……那簡直會要我的命。

　　所以，我的生存法則是這樣的：

　　每個月把額外賺的所得，花個二千～三千，至少控制在五千元之內，在台灣找個地方玩。有時候，想玩得更豪華一點，就兩個月出門一次。或每年利用年終獎金，或會錢最後標得的存款，到國外遠一點的地方旅行。

　　如果你不像我這麼愛花錢、又那麼不擅理財的話，每個月能存個五千元應該不是難事，其中五分之一當旅行基金，一年至少有一萬二千元的旅行基金，那也夠去普吉、泰國出國度假了。

二千～三千的旅行建議

2,000～3,000的旅行建議（以四人一起出遊計算）：

交通費：占30%，約花費控制在600～900元
（因為預算有限，不宜距離太遠）

住宿費：占50%，約花費控制在800～1,200元

其他：占20%。

四個人一起出遊有很多好處，坐車時可以兩個兩個坐在一起，每個人都有伴。可以玩橋牌、步步高升等室內遊戲。重要的是，一般住宿費會占旅行花費的比例較高，當預算較低時，若住四人房，可以比二人房省下三分之二至一半的費用。

國內住宿的行情：

◆二人房從1,200元～4,000元　每人平均$600～2,000元

◆四人房從1,600元～5,600元　每人平均$400～1,400元

而開車也能由四人共攤油資。

觀霧

　　我們曾經有兩次四人一起到觀霧度假的經驗。舉其中一次為例：

◆時間：某週休二日之星期五中午一點出發，每人請半天假，避開塞車，並且住宿較好預訂，且有折扣。

◆行程：

星期五：中午1:30台北東區出發。走北二高，下芎林交流道，大約三點不到即到竹東鎮上，買了水果，經省122線道路往五峰。在土場辦入山證。大約四點到達清泉，下車散步。在溪谷處原有的天然野泉，近幾年因土石流嚴重，改變河道，野溪溫泉已經不見了。

我們到達當日住宿的「雪霸農場」大約四點半。

觀霧有兩處不錯的住宿地點：一是

觀霧：
　　位於竹東的觀霧森林遊樂區，是北台灣難得的原始森林形態的國家公園，住宿條件不差，對中部、北部的遊客來說，車程時間也不會太長。並且能充分享受森林浴場、休閒度假的品質。

「雪霸農場」；二是「觀霧農場」。兩
處的住宿品質皆不錯，而且視野一極
棒。我們在用晚餐前，利用黃昏
時刻，到附近針葉林聽鳥聲，遠
眺起霧的山嵐。

星期六：一早，四人中有早起的「鳥
兒」，有離不開棉被的愛睡
蟲。我們自備了咖啡和茶，
還有濃濃牛奶味的「巨蛋麵包」。早起
的人，在小木屋外的木桌木椅上布置
了一個絕佳的露天餐桌，我們或坐、
或臥，很隨意的一邊吃早餐，一邊欣
賞很寬闊的風景。這正是我第二次再
到觀霧的原因之一，上一回，我們夫
妻倆就是坐在小木屋前聞著芬多精享
受早餐，這次，我把另外兩位「都市
小姐」帶來這兒，沒想到她們也愛上
了這頓特別的「早餐約會」。我們一直
坐在那兒，好像在瑞士的半山腰一
樣，享受有芬多精的空氣，看雲、看
霧、看對山的林像。直到十點半，必
須退房，我們才離開木屋，往觀霧步

道前進。

觀霧有三條步道，建議都市飼料雞類型的人，不要野心太大，可以分成兩次來挑戰。瀑布步道和蜜月步道可結合成一次走完；神木步道最好當一次完成。也就是說，建議觀霧可來兩次，一次完成一項。不管哪一項，都須半天行程。

神木步道繞一圈，共有五棵神木，其中第二號是最壯碩的，非看不可，可是位置在很底下的山谷，走下去輕鬆，走上來恐怕要用「爬」的。

大約在七、八年前，我曾受三毛所寫《清泉之歌》的影響，和其他兩位女子到此一遊時，還曾下到溪谷泡溫泉。那回還發生兩件難忘的事：當時此地只有丁神父的天主堂可住宿，可是我們因臨時起意到此一遊沒先預定，結果教堂早已客滿。一路打聽不到民宿，又無交通可出山，最後還好天主教堂對山有座才剛蓋好新的基督教堂，牧師「偷偷」的收容我

們。我們三個弱女子才沒流落清泉街頭。隔日回竹東時，沒想到途中遇上「桃山隧道」倒塌，車子無法進出，我們只得和當地要出去的原住民一起用走的走過隧道。山洞裡，伸手不見五指，洞壁上的水滴答作響，涼涼的寒氣襲身，增添了不少「寒」意。爾後，須再等約二個小時，才有公車來接我們到竹東。當時清泉的清秀以及恬靜，如今，我再也嗅不出了。

　　這七、八年其間，我大約又到清泉三、四次，每一次都讓我感到陌生。我突然想下個決定：下次再經過清泉，我要把眼睛閉上，用記憶帶過，不要再看到一次又一次的改變，好似老天故意要破壞掉我最初認識的清泉，把美麗的部分，收回。

花費：第一天：
水果：西瓜＋蓮霧：150元
晚餐吃合菜：每人200元（很豐富喔！）
住宿：四人木屋4200元，非假日8折，共3360元。
晚上零食及隔日早餐，大約500元。
第二天：
中餐吃合菜：每人200元（很豐富喔！）
油資：約600元
晚餐回台北小餐館吃：800元。
⊙全部花費7010元，平均每人1752.5元。

25位真人真事心靈的吶喊

人可以窮一點，

但當自己老是在柴米油鹽上打轉太久，就該出去打轉看看別人的生活、別人的哲學。

這時千萬不要計較口袋有多少錢，管他被倒了多少會錢，也許回來時你會覺得「其實自己也很富有！」

———劉素珍

說走就走

　　有人說我有一點「人來瘋」的傾向，我聽到這個「形容詞」原來不是很理解，直覺好像跟「瘋狗狂吠」或「瘋瘋癲癲」有點像。這樣想起來就蠻悲哀的。講好聽一點是很隨性。

　　有一天下班，我突然想起有對夫妻說她們曾到茞荖坑露營，我一時興起，就跟正在開車往回家路上的老公說：

　　「我們明天去露營吧！」

　　老公先是狐疑的看了我一眼，然後不是很確定的慎重的再問我一遍：「妳是說真的還是假的？」

　　「真的！我們現在就去『賣場』張羅糧草吧！」我說。

　　「妳確定？」

　　「確定！」

　　「可是我們沒帳蓬？」

　　「借就有了呀！」

　　「現在要去哪買糧草？」

　　「對！去『愛買』好了，這裡迴轉！」

　　緊急的刺耳煞車聲後，迴轉急駛而去——

　　隔天，我們上了路直往莁荖坑上游的林地露營，還拉了另兩對夫妻。

　　那天夜裡下起大雨，我們把帳蓬改「搭」在人家的涼亭下。我們升著爐煮著茶，嘴裡吃著零嘴，我突然想起了「人來瘋」這三個字，於是問老公及其他兩對夫妻：

　　「你們會不會覺得我很瘋？」

　　「會！」

莁荖坑

　　莁荖坑六人兩日遊之例子：

　　位於宜蘭南方澳附近的莁荖坑，是目前還沒有受到污染的溪流。這幾年才開發規劃成露營場，設備十分完善。

　　這個地方我來過兩次，第一次是從羅東租摩托車騎到南方澳吃海產，不小心看到「莁荖坑」三個「陌生字」的招牌指標，於是就騎進來瞧一瞧。當時此地尚未開發成露營區，只見少數的人在溪邊垂釣。溪流十分急澈。那回，我們索興就地躺在溪畔的石地上睡了個午覺。醒來還不忍離去，直呼：「這裡好美，而且沒什麼人，

真好真好。」

　　第二次，我們臨時決定和另兩對夫妻一起來這兒露營：

◆時間：某星期六下午一點從新店出發。

◆行程：星期六中午出發。走北宜公路，在中段「金面山」休息站休息片刻繼續上路（這裡茶葉蛋很好吃）。大約三點到達羅東。在鎮上買了土司麵包以及晚上要烤的魚。大約四點到達萡荖坑營地。

萡荖坑營地規劃十分完善，分設有汽車營地、木板營地等，用水、盥洗也很方便。我們很守法的買了門票，租了兩個四人營地，然後又偷偷的溜到上游，避開人群來到溪邊的大樹下紮營。哪知道不知是不是天公為了嚴懲我們這六個「偷渡」的大人，故意嘩啦啦的下起了大雨，害我們的帳蓬陷在泥濘裡（原繳費所租的營地有木板墊）。六個人只好十分狼狽的逃到上游一個已廢棄的遊客中心。晚餐就在涼亭下烤肉、

喝啤酒、聽雨聲、抓蚊子、防淹水……

下度過。

◆隔日：吃過早餐之後，我們穿上厚鞋，帶著少
　　許的隨身物，下水往葚荖坑更上游溯
　　溪。那時是秋天，水量適中，最深大概
　　到達我的胸部，不過我們很小心，因為
　　溪谷水的落差還是很大，必須儘量找較
　　淺的地方前進。我們堅持一個原則，絕
　　不勉強行事。剛下水時，溪水十分冰
　　涼，我們一直搖動身體，保持暖和，六
　　人儘量拉住雙手保持成一直線前進。

這個地方因有另一對夫妻曾來溯過溪，
知道此地溪水狀況，所以我們才敢下
水。一路上，有許多美麗的黃蝶伴隨；
偶爾見到一、兩位溪釣者在深潭處等
待，溪流的兩旁是茂密的森林，我們曾
聽到野生猴子的聲音，那對「嚮導」夫
妻上回到此溯溪，還曾親眼見到猴子到
溪邊飲水。我們大約走了一個多小時即
往回程走，因為愈往上游，溪流的水流
更湍急，岩石也更加的巨大、陡峭，這
下可不單是溯溪，還必須靠雙手雙腳攀

爬。為了安全起見，也為了體力的顧
慮，我們決定放棄繼續探訪更上游。

回程，我們臨時起意到三星天送埤的
「卜肉店」吃卜肉。這卜肉店生意好的不
得了，此地僅只一家，排隊吃一頓飯，
少則一小時、多則二小時。

花費：晚餐──（烤肉）：大約花費1,000元
早餐以及零食＋啤酒：1,000元
營地：400×2＝800元
門票：一人100元，共600元
卜肉：一份150元，再加麵食及其他菜，共1,000元
⊙全部總花費4,400元
平均每人：733.33元

25位真人真事心靈的吶喊

在窮也要去旅行是——

裝闊，裝瀟灑。

—— *Rhinehord*

人生的最高指標是——快樂。

旅行，讓我快樂。

—— 陳素真

旅行讓我快樂。

好想去玩……呻吟者要振作

「好想出去玩……」

「好羨慕×××又出去旅行……」

在我的朋友當中，常常出現一些時時呻吟，沒事也要「唉」幾句，羨慕別人東，哀嚎自己西的人。明明一顆不安定的心都快從心底竄了出來，日子充滿著不知足，可是寧願這樣天天「哶哶唸」，也未見付諸行動。

真的那麼忙嗎？

真的連抽出一點銀兩花用，也會對日子有很大影響嗎？

真的沒有伴嗎？

還是，這些人只是把「呻吟」當成一種日常生活的習慣，心底壓根沒想要去旅行，只不過習

慣性的要發出聲音讓人感覺她（他）的存在。

如果，旅行對你不會產生樂趣，或者不是那麼需要，而你對生活的滿足是認可的，那麼你就依然過著你不需要旅行的日子，那也未曾不可。我們也看到許多人成天為討生活而努力，而且不需要旅行依然過得知足。這樣也很好。

旅行絕不是因為流行，或是人人為之，而必須一定要旅行。

但是，旅行絕對會上癮。

如果你是真的心存羨慕，對「旅行」抱持著渴望的話；其實，把「唪唪念」的時間「橋一橋」，付諸行動真的不是難事。

我們總是認為自己很忙，並且以為事事都不能耽擱，成天認為時間不夠用，認為自己扮演著舉足輕重的角色。這是一種責任，一種沒有辦法推卸或移轉的心情。

有個朋友，責任感很重，成天嚷著想去哪玩，卻一直沒有行動，忙到連請他填一張問卷都要排隊排個十天半個月。每天，朝九晚五的上班，他則常常加班到八、九點甚至到半夜，原因是當天上班該完成的工作，因正常上班時間未能完成，所

以必須無條件的留「班」。每天下班回到家至少九點以後，再吃個點心、洗個澡之後，還必須打電話、回電話。跟同學、朋友保持「哈啦」，以免眾親友都將遺忘你這個人的存在，如此下來，半夜二、三點才上床睡覺是家常便飯，隔日又是個黑眼圈，一早才到公司上班就顯得精神不濟，周而復始。

以我自己為例，偶爾我也會「盲」到沒時間出去旅行。假日是補眠的好時機，因此常放縱自己「儘量多睡一點」，有時候，賊賊的老公為了怕我假日在家會一直「瞎」鬧著要出去玩，他就一直假裝好心的說：「平常都沒讓妳睡飽，難得放假就多睡一下嘛！」結果等到一覺醒來，一個美好的假日，已經睡掉半天。

如果「旅行」可以讓你的生活感覺更愉快，我們就該調整自己的時間，調出旅行的空檔。有70％至80％的人，絕對不是真的忙，而是時間管理的問題。

如果我告訴他人，我每天六點半起床，八點上班，下班之後要扮演賢妻，煮飯、洗衣等基本家事是少不了的，晚上除了看新聞，還可以看個八點檔連續劇，有時連九點檔什麼「花名」的劇

都看，或者偶爾看了HBO尚且欲罷不能；另外，在晚上十一點就寢前，這一天當中，我還能寫寫作、畫畫圖，甚至學個什麼才藝活動……你相不相信。

不管平常忙到什麼程度，到了假日我是絕不工作的，甚至連筆都不拿。我有時候會告誡自己，人生得意須盡歡，莫使金樽空對月。而「行動」絕對是重要的一個關鍵。如果有一瓶好酒擺在面前，每天就是嚷著：「好想喝喝看！」而沒有走過去把它打開，取出茶杯、倒出、入飲，就算再放個十年，還是沒能享受到這好酒的滋味。

我是絕對「行動派」的人，而且是「立即行動」的人。常常有人對我提議要到哪兒玩，一旦確定，我一定馬上起而行，尋找旅遊資訊、訂住宿、排行程。當別人還在「啐啐唸」：「好想出去玩……」時，我可能已經躺在某一個度假沙灘做日光浴了。

何必羨慕別人，想做就付諸行動。如果下次再聽到有人無病呻吟，我只會用不屑的眼光嘲笑他。也許，這輩子他就只有這種「缺乏行動」的命了（通常，這類的人想成功，也只有呻吟的命了）。

熱呼呼的虎山溫泉

　　白茫茫的蘆草，白了整片山頭，像浪，一波又一波，拂動曠野；這時，倘若能縱身享受一池溫熱溫泉，探看秋紅楓景，實在是美事一件。苗栗泰安鄉的虎山溫泉，是屬於「秋天」的地方；在此地，因為秋的節氣，粉妝了「她」天然的美景，也因為「她」，給了「秋」更貼切的詮釋。虎山溫泉像是一處屹立於河谷中的小島，四周溪流環繞，僅以一座吊橋和外界聯繫，好似與世隔絕的島嶼。小島內，遍植濃密樹叢，溪水淙淙，蟲鳴鳥語，儼然世外桃源之境。溪河腹地上，是露營、烤肉的好去處，此處不見污染，潺潺流水中，魚、蝦任遊。

　　虎山溫泉的水質屬於「鹼性碳酸泉」，而且水量非常豐富，平均溫度為攝氏六十度左右。泉質水清，無色無臭，可飲可浴。對於關節炎、神經痛、胃腸病及皮膚病等具有奇效。

　　另外，此地的泉水，亦是特色之一，不妨到此泡壺茶，和三、五好友話話閒情。豐富的山產、野味，亦是別處難尋的喔！炸溪蝦、三杯土雞、新鮮的桂竹筍，還有生香菇以及

⬆
虎山溫泉僅以此座吊橋對外聯繫

溪哥魚，都是最佳的野味選擇，不僅可享受立即的新鮮，亦能嚐遍此地佳餚的特色。

虎山溫泉臨近還有許多家溫泉旅館，大多沿著溪谷而建。價位最便宜的是「老店」警光山莊；虎山溫泉價錢適中；新建的山莊，價格則高過三分之一。距離此地不遠的「汶水法雲寺」是有名的佛教勝地，到此不妨順道禮佛一番。後山山林光和樹影，常交錯成一幅幅的光榭，令人讚嘆。但是對於喜愛熱鬧的朋友則不合適，那兒的師父會來跟你說：「施主，請你為我們修行者閉上你的嘴。」（這句話是我說的）。另外，苗栗附近有許多觀光果園，可參觀採果，二月有草莓、七月有水梨、十一月份正是「牛心柿」的盛產期，幾乎一年四季都有水果。

虎山溫泉——
（037）941-001
苗栗縣泰安鄉鉗水村元敦路73號
單床套房：1,500元
雙套房：2,200元（可住4人）
家庭套房：2,200元（和室）
早餐每桌（10人）600元
午、晚餐每桌1,500元～3,500元

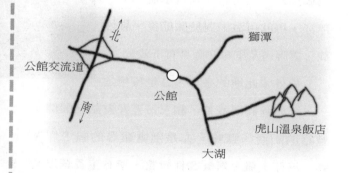

什麼人，才是窮人

　　為了寫這本書，我曾設計一些問卷詢問各方人士對「窮」的看法，其中，有一題是問：你覺得自己窮不窮？

　　有50%的人回答：不窮。

　　這些「不窮人」有個相同點，即是知足型，而且認為「心靈的富有」是比「金錢、物質」來的重要。

　　而直接回答「窮」的人，是完全直接思考於「所得」及「支出」的衡量。

　　也因為「心靈富有」的需求，不管我們「窮不窮」，旅行是可以讓我們更加富有。

　　我特地上網查了目前國民所得的統計：

　　以1998年為例，每人的年平均所得為──381,639元，而年消費支出是262,274元。

　　從這個數字看來，每人每年大約能有所得三分之一的存款能力，但是我挺懷疑。

　　每天，翻開報紙看到旅遊訊息、旅遊廣告，

就挑逗起想出去旅行的慾望。錢，總是跑得比人快，而且快好多倍，而人的慾望是永遠追不上的。想旅行，要等把一元、十元的零用錢省下，或是等股票開紅盤、省下午餐兼減肥……，不管怎樣，都得算計算計才行。

偏偏，沒有人天生不愛玩。

現代的人，尤其是我們這些所謂戰後嬰兒潮時代的人類，80%的人會認為心靈的富有與感受，是很重要的事情之一。其中，以女性的觀點更是如此。有的男性會比較有社會壓力，所以覺得必須面對現實，唯有金錢才是真正與實質的重要課題，所以寧願為現實犧牲休閒，賣力打拼。其實，心底還嚮往著旅行或心靈的修為。

有時候，我們都會羨慕那些「放得開」的人；這些人，放開世俗既定的行事，放開預設的防線，把很多事看淡了些，把標準持平了些，把生活也過得快活、簡單，我十分相信，這些人的心靈，絕對是富有的。

我認識一個家庭，夫妻倆人帶著兩個上幼稚園的孩子在台北租屋，生活的壓力，是有的。夫妻倆人的所得，必須支付房租、生活、教養，還必須補貼南部老家的父母。有時候我

會為他們感到心疼，覺得這樣現實的重擔，是很難有所改變。偶爾他們也會羨慕起同年齡者，擁有自己的房子、生活的經濟較寬裕⋯⋯。可是大多時候，我們在他們一家看到的，卻是知足的臉龐。

這些年來，出國旅行對他們也許是一種奢想，但是國內的旅行，卻是家常便飯。平常假日結束，我可以看到他們又洗了一堆出遊的相片，他們甚至將一整年出遊的相片整理出來，交給相館製作成一本本新年度的月曆。

他們沒有四輪的交通工具，出遊靠的全是大眾運輸，雖然有時候確實比較不方便，卻也不用辛苦開車者——老爸一人，全家共享別人駕駛的便利，這種「買票」由別人當司機，也是一種享受。

「因為生活已經挺辛苦，假日當然要對自己及家人好一點，到戶外走走，體驗一下休閒的享受。否則，人活著，只為了扛起沉重的負擔與壓力，那又有什麼意義。」

我十分欣羨他們的「富有」，這種富有是知足才能買到的。

墾丁的另一種主張——社頂公園

南台灣的墾丁，一直是大眾喜愛的寵兒。

繽紛的海洋生物、清涼有勁的水上活動，皆是致命的吸引。如果你希望假期間，選擇在南國椰林下享受遠離塵囂，且又饒富知性、感性的休閒，那麼，墾丁再上去的社頂公園，將是最佳選擇。

社頂公園屬於墾丁國家公園的一部分，不過大部分的遊客只進入「墾丁森林遊樂園」，就以為到過墾丁，其實社頂公園充滿天然、野性，和南台灣的赤陽一樣自然。除了步道規劃之外，在社頂找不出任何人工化的產物。

走訪一趟社頂公園，至少要四小時的時間。在較高的平台上，可遠眺三面瀕臨的太平洋、台灣海峽及巴士海峽。

牛群是社頂特有的景觀，千萬別穿太紅、太綠的衣裳，以防牠在你身邊大跳「聖誕舞曲」。

社頂公園位置較高，站在瞭望臺上，享受鹹鹹的海風，別有一番滋味；如果欲爬至第二層者，

千萬要抓好扶桿。如果時間許可，在此小睡片刻，實不失人間一大美事。

偶爾，還可見到樹林間有小松鼠，和猴子穿梭呢！避開暑期人潮九月是落山風最旺盛的時刻，卻也是賞鳥的好季節。紅尾伯勞此時正成群結隊翩臨恆春半島，別忘了帶台望遠設備，尋找牠們的芳蹤。此地真是最好的自然教室。

社頂公園內無任何販賣商店，須自備飲料、食物，不准燃燒、烤肉等。並請自備垃圾袋裝垃圾。另外，社頂公園上遠眺所及，盡是藍天、碧海和蒼翠的原野，而牛群和草原是社頂公園的特色。

遊墾丁，想省錢，建議住民宿。一間二人套房大約800元即可成交（記得要殺價，一般開價1,000至1,500元）。

如果真的窮到「底」了，我曾聽聞兩位互相不認識、但說法相同的人說過，可以到警察局門口唱歌，警察伯伯會收容。住警察宿舍不用花錢還有人民保姆保護，真是「好事成雙」。

25位真人真事心靈的吶喊

　　旅行有豪華的玩法，也有很經濟的玩法。

　　在「窮」的狀態中，若訂一個旅行的目標，也許會是安慰自己、激勵自己的好辦法。

　　　　　　　　　　　　　　　　　　──管家琪

帶著孩子去旅行

　　許多年輕的父母親，十分苦惱「錢歹賺，仔小漢」。結婚之後，夫妻好不容易甜蜜獨享短暫的倆人世界，瀟灑的四處雲遊。奈何，生了孩子之後，從孩子出生到成長到四歲，有的家庭甚至要到孩子小學階段，家庭才能恢復「旅遊活動」。

　　這些族群逢人就欣羨的說：「還是沒有孩子自由自在。」

　　我有一些「超級玩家家庭」的朋友，他們在沒小孩時，很會享受旅行，有了孩子之後，也不像大多數的人因此改變，反是退而求其次，為了配合孩子而選擇適合孩子的旅行活動，他們仍然安排旅行。

　　「孩子多接觸大自然，呼吸好的空氣，沒什麼不好。」

　　他們從孩子嬰兒的時候，揹在背上，倆人輕裝便服，選擇短程的地方旅行。也許行李多了奶瓶、尿布，但是在家庭相簿裡，孩子一刻也沒缺

席，完整地記錄一個家，乃至每個階段的成長。

　　有一群朋友，他們從五、六年前即常一起出遊。當時，有的是孤家寡人、孑然一身，有的正談戀愛談的興頭，有的剛結婚正處於蜜月期，這些人湊在一起，偶爾假日聚在一起吃飯聊天，慢慢的，隔個個把月一起選個地點同遊，就這樣，這個小團體並沒有因為慢慢有新成員加入而改變。

　　這些新成員包括嬰兒與先生或老婆。

　　這幾年，大家平日也忙於工作掙錢，但是他們約定好了，每半年集合全家一起旅行。去年他們一行人十幾個，大大小小，還有抱在手上的嬰兒，一同到澎湖度假。孩子不分年齡大小，下了水就全成了好朋友，大人更是忙得不亦樂乎。你可別以為他們可能因有老弱婦孺而只能在澎湖本島及旅館海邊玩耍，五天的行程，他們可是把北島全玩遍了呢！

　　今年前半年，孩子更大了些，還有一些新生的小嬰兒，他們又規劃了屏東之行。

　　在這群人當中，有對夫妻原是大學

登山社的老社友，他們夫妻更是勇氣可嘉，夫妻倆一人背一個女兒，一個三歲、一個四歲，一家四口已經把陽明山步道全走完了。我想，說不定孩子上大學前就能把台灣百岳爬完呢！

我很羨慕這群人，也許，如果我有了孩子不知能否有這能耐，拖著、背著孩子享受旅行。但是看到他們玩得如此愉快，也許我會想試試。

福山

過慣了都市繁華，不妨趁著假期到自然風味濃厚的郊區，親自體驗反璞歸真的休閒生活。

福山是位屬台北烏來、宜蘭及巴陵三地中心點的山地部落。

從烏來進入營哨檢查站後，沿著南勢溪溪旁的產業道路而行，經信賢村後約三十分鐘車程，即可達「福山」。沿途除了群山青翠美景，更可見到不少如銀鍊般的飛瀑。

到達「福山」，處處可以聽到蛙鳴聲；河谷間亦時時可見蝶影翩翩；色彩斑斕的鳳蝶、青斑蝶相偕飛舞的美景，真是令人驚嘆而流連忘返。

天然溪谷的巨石以及溪水，也是福山的「特產」；將自己浸泡在淙淙流水中，聽聽鳥叫蟲

鳴。溪谷中的小蝦、小魚，更是令人有成就感，因為只要隨意找定地點，靜待數分鐘，便會有意想不到的收穫呢！

福山的山水，除了令人清涼消暑外，當地所保存的山地特色，更是北部山地村所少有的。福山國小校門前的兩旁小路，是整齊簡樸的木製平房；偶爾在屋簷下還可發現成串的山豬牙齒，平矮黑暗的屋內，常見臉上仍有刺青的山地老婦。這個地區，大多數的原住民都有血緣關係；山地人的熱情，在都市是享受不到的。

如果你能喝上兩杯，那麼，一整夜的時間，大概也聽不完山地人敘訴的故事。遇上他們上山打獵的時間，他們也會願意帶著你這個拖油瓶共同去開開眼界的。

在交通方面，從烏來開車入管制檢查哨後，開車約100分鐘可達，惟須備妥身分證。另外，烏來有計程車可包車若採行健行者，則烏來至福山

約需4小時的路程。

　　住宿方面，當地須自行攜帶食物煮食，雜貨店約四家，只賣乾糧、飲料，並無餐飲設施。民宿住宿費通舖一間約一千二百元可住五、六人，可在住宿地煮食（備有瓦斯、冰箱、器具等）。另外，亦可烤肉、露營等，相當方便。

福山的自然綠意和蟲鳴鳥叫，均是都會人所嚮往的。

25位真人真事心靈的吶喊

　　即使我身上只剩下兩毛錢，我也要花一毛錢搭公車去旅行（如果搭公車只要一毛錢的話），另外一毛錢就去買個窩窩頭，在旅行途中享用。

　　即使我身上連兩毛錢也沒有，我也要搭「11路」公車去旅行。沿途幫忙農家收割稻子與蘿蔔，換取一張床一頓飯，好讓我繼續去旅行。

　　再窮、再苦我也要去旅行，因為我的眼、我的耳、我的心，一刻鐘也窮不得！

<div align="right">

—— 張友漁

</div>

分母省錢法

　　只要是上過國中數學的人，一定都知道「分子」與「分母」的關係。

　　在旅行省錢觀念裡，這是一個不二法門。在其他消費行為裡，一樣也可運用。

　　我們都知道，當分子不變時，分母值愈大，得到的數就愈小，倘若一次旅行的總花費是5,000元，參加人數是二人，則分母為二時，一人就須分擔2,500元；如果分母數（參加人數）為四時，每人的分擔就是1,250元：

　　5,000／2＝2,500

　　5,000／4＝1,250

　　5,000／5＝1,000

　　如果我們在預備旅行行動之前，先預估花費，求出一個合理、每人都花費得起的費用，找一些願意當「分母」者共同參與，則每個人的成本就會降低許多。

　　但是在使用「分母法則」時，必須顧慮旅遊品質，以及最適宜的出遊狀況。千萬

別為了找些「分母」，而把一些「道不同，不相為謀」、「三教九流」的人硬是湊在一起，降低了旅遊的樂趣，屆時可能不歡而散。我有幾次經驗，一次遇上聒噪、喋喋不休的朋友，而且說話不看場合，令人難堪。又一次，同行者那天「一反常態」，沿途硬要和你討論「生命」的意義，害我一路腦筋打結，連觀賞風景的精神都沒了。

另外，並不是所有計算都適用「分母法則」，還要將其他交通、住宿等條件，一併考量在內。以一般自助旅行為例，須考量租車乘坐人數，如果一輛車的乘載量是九人，而為了增加「分母」數，一拉拉到了十二人，以致要改租不同型式的車，或租兩輛，如此一來更不划算。

以住宿為例，旅行的同伴數最好是雙數。雙數對安排房間，以及乘車座位安排，都較能達到「人人有伴」原則。一般來說，雙人房會比單人房划算，四人房又比雙人房便宜。我並不鼓勵為了省錢而硬是住通舖，住通舖有好處，例如一夜的

短期行程，或是諸多好友久久未曾相聚一同旅行，則可選擇通舖。因為有許多話要聊，否則，通舖也有許多缺點。有可能因此有人會被打呼者吵到無法入眠，有打呼習慣者因怕吵到他人而睡不安穩。如此不僅影響著旅行品質，睡眠也因而不足，隔日的行動，尤其不安全。

早期，我個人常常一人獨來獨往，自己一人旅行慣了，不用邀約牽制別人或被牽制，雖然沒有分母分擔，但也因長得「可憐而惹人憐愛」，常有遇上「貴人」的緣分，所以沒有「分母」也還算過的去，而且因為是一人旅行，吃飯、飲食就愈是簡單，方式也大多以徒步方式進行，省錢不省力。

現在，我則常常「招兵買馬」，廣召志同道合者一起享受旅行。平時，我們雖彼此戲謔為對方的「分母」，但一起share旅費，奇樂卻融融。

25位真人真事心靈的吶喊

　　窮有二種，一謂金錢，二為精神，旅行的因素二者皆可影響，視自身定力與力氣。

　　年輕者可自助旅行，國內外皆宜，年老者體力不能者，精神上的神遊或住家庭院、後山也可謂旅行吧！

——莊正彬

遇上「財富」

　　像我這樣的窮人，竟然能在旅行中遇上「財富」，這真是老天爺的厚愛。

　　大約在十幾年前，我隻身前往澎湖旅行，第一次搭飛機的我，故意帶了一本雜誌「裝正經」；明明害怕的連心臟都快「砰」出來了，還是兩眼直盯著雜誌上的字看，連鄰座阿兵哥的搭訕，都沒心情理會。直到下了飛機，閱讀的那本雜誌仍停留在上飛機時翻到的那頁、那行（根本沒看半行）。到了澎湖，安頓好行李，我便到馬公街上閒逛，打算找租摩托車的店。路經一家「怪怪」的店，被它所吸引，我推了門走進，東張西望，活脫像個「劉姥姥逛大觀園」。

　　「哪裡來的？」

　　聲音也不知從哪冒出來的，我的目光在周圍搜尋了一遍，發現整個店裡只有我，以及一位蹲坐在櫃台後，滿臉鬍子的老先生。

　　「從哪裡來的？」

　　這下我可確定，應該是在跟我說話沒錯。然後我又很拙的指著自己的鼻子問說：「我嗎？」

　　那老頭兒頭也不抬的，點了點頭。

「台北！」我回答。

「要不要去西台古堡冒險？」

「啥？」

「西台古堡，在西嶼，去過沒？」

「沒。」

「有沒有交通工具？」

「還沒租。」

說時遲那時快，那老頭從櫃台丟過一把鑰匙。

「門口左手邊，有點破的那輛，將就拿去騎。」

「借我？多少錢？」

「不用。」老頭兒好像始終沒抬頭，他又說：「四點整在門口集合，大概還有四、五位也是台北來的女娃，我帶你們去西台古堡。」

一時之間，我還以為這是一場夢境，那一刻，我馬上用台北人很世俗的眼光懷疑起這老頭兒，是販賣人口者？色情狂？怪人？……雖然滿心猜疑，也許是因為出門在外，人的「憨膽」以及冒險的因子特別容易被激發，我真的在四點整乖乖報到。

　　連同我六個女娃，我們騎著摩托車跟在那老頭兒後面，一路狂飆，速度快到人的神經都閃了。過了跨海大橋不久，老頭兒停了車，帶我們一行人進了「清心海鮮」吃海產。就這樣白吃白喝了人家一頓。席間，知道他叫謝祖銳，喜歡人家叫他「老謝」。

　　酒足飯飽之後，我們夜探了西台古堡，整個過程就在六位女娃的尖叫聲中度過。當夜，我和老謝暢談了一夜，回程時，他還回店裡取下櫥窗上的那只老甕相送，他說：「我看到妳望著它很久。」

　　隔年，我再度踏上澎湖，事隔一年未連絡（只捎過一封感謝的卡片，及一張賀年卡），我仍厚著臉皮造訪。老謝為我張羅了吃、住，並且安排我採訪名藝術家──趙二呆先生。那次，我還膽顫心驚的，隨老謝走了一趟「海底古道」。

　　這是前一年閒聊時，聽說從沙港到另一小島──員貝，在大退潮時，可步行越海而過。孤陋寡聞的我聽了十分吃驚，決定非親身體驗一番不可。

　　怪怪，這海在大退潮之後，可步行穿過，那不就和海龍王屈指一指，變出一條水道一樣嗎？

我心裡是這樣想的。

前往「海底古道」，我等於抱著「赴死」的決心，非要冒著生命危險走一遭。

結果，我當然沒死。

三個半小時的路程，我走過大海，有小魚、螃蟹、河豚……等海裡的動物，在我腳邊悠游的陪伴。最深處，大概高至我的胸部（不過，對別人而言，可能只到腰身，這下讀者可知道我也是矮人一族了）。

去了員貝，認識自稱島主的陳順賢，又是吃人家、住人家一頓。幾年後，他開始經營遊艇生意，我又帶了老公去叨擾。

真是處處有朋友、吃喝不嫌愁。

因為認識了老謝，爾後他的一大掛朋友就像串棕子，把我也串在一起。這些年，一遇假期，就常想往澎湖跑，人家還以為我是菊島的女兒呢！因為受到老謝許多的照顧，有時候去了澎湖，還要躲著他，否則又要白吃喝他好幾頓，這個情，讓我又窩心又過意不去。老謝大概也沒想過要從朋友身上得到什麼。前些年，無心插柳為老謝牽了一門姻緣，旅行，還真有許多不可能的事發生呢！

澎湖

遊澎湖的省錢看板

　　澎湖本島還有許多舊式旅館，建議住宿前，先看看衛生條件再住比較妥當。離島最好採民宿，不管去到哪個島，隨便問路人，都可以找到民宿。平均一人一夜的價格也在二百至三百之間。記得一定要殺價。

◆住宿：澎湖本島住宿最便宜的地方是天主堂和
　　　　教師會館。團體房一人一夜只要二百五
　　　　十元左右。

◆搭船：到澎湖如果不到離島（其他小島），那就
　　　　甭去了。澎湖的本島多人文景點，離島
　　　　的自然景觀，堪稱世界級。尤其是水上
　　　　活動，更是值
　　　　得一試。何必
　　　　捨近求遠，吉
　　　　貝等海域的藍
　　　　天碧海，比巴
　　　　里島要美上好
　　　　幾百倍呢！

　　到澎湖搭船到其他
小島（北島、南島、東

北島），在街上有許多代辦公司，大致又可分半日遊、一日遊。建議自行找商家討價，不用託旅行社等代辦，除非遇上旅行社有團體的價錢。另外，建議可自行到碼頭買船票，這是更省的方式。

到南島（望安、七美等）的船可在馬公第二漁市場買票、搭船。

到北島（吉貝等）可在赤崁買票、登船。

到東北島（員貝）則在崎頭登船。

另外有一選擇，不過奉勸大家不用省到這種地步。島與島之間，有公營的交通船，便宜，但航行時間十分費時，亦容易暈船，不適合一般人。但此船可載摩拖車，可省到小島再租一次。

玩點建議

◆山水海水浴場雖無完善設備，附近商家可供沖洗，此地的沙灘是本島最美的海水浴場。

◆東北島有一座無人島，有人叫「楚瑜島」因為宋楚瑜去過，有人稱「活龍灘」。這島無樹、無任何建物，登高即能將全島盡收眼簾的小小島，其實是前幾年颱風沖積而成的。此處十分適合浮潛及游泳。不過，

此地連個廁所也沒有，想方便者，有兩個方法：（1）將人的下半身浸泡在海裡（請離人群遠一些），然後「隨波逐流」；（2）另一方法是走到島的另一面（無人的那一面），方便後自行掩埋住「證物」。我和老公曾經在那小島上曬了半天太陽，過癮極了。當地留有我們臭臭的「遺愛」，不知是否會長出什麼東西……。

◆崎頭在近些年設了一座「海洋水族館」，也許門票不算便宜，我個人認為值得走一趟。我曾到日本參觀過橫濱海洋水族館，深深被那設計在周邊遨游的魚群所吸引。那回，澎湖海洋水族館開幕，我特地跑一趟，雖然比不上日本的設施，但是，我並不想和一般遊客一般，只會批評。我寧願給予掌聲。這裡，是我們的國家，只要有進步，給予掌聲才會做得更好。

◆若要玩水，一定要往北島走，吉貝的水上活動不比普吉、巴里島差。險礁嶼的浮潛對沒經驗者而言，也非難事，我在這兒獻出了第一次浮潛的經驗。那回，剛學會游泳的我，獨自一人參加了解說，然後興致勃勃噗通跳下海，沒想到，海是這般的愛戴我，紅的、黃的、藍的、綠的，一群群色彩鮮艷的魚群就在我眼前打轉。不過這回，我又鬧了一次笑話：因為鄉巴老土看了美麗的魚群而流連忘返，後又因體力不支，怎麼也游不動了，只好急中生智，拉著海上的繩索，硬是連拉帶爬的撐到救生員站立的浮板旁，像個快沒氣的人，伸著雙臂請救生員拉我一把。這救生員將我拉上了浮板上，我就賴在那兒不走了。那是海中央的一小塊浮板，頭一低下就可望見魚群，何必再下海呢！而且我擔心再下海，肚子餓得很的我，會沒體力連拉帶爬的回到岸上，於是就賴在那兒不走了。最

後，還是救生員帥哥，連哄帶騙的把我請
上水上摩托
車，載回岸
上。

在此要給不會游
泳、怕水的人一些過
來人的建議，其實到
澎湖想玩水，只要準
備一件救身衣，穿上
救身衣浮在水面上，不管會不會游泳，懂不懂得
自由式、蛙式都沒關係。

我曾搭遊艇出海，在船長所選的海中央，下
海浮潛，當時，我根本已經忘了怎麼游泳這件
事。下水後，靠著救身衣的浮力，放輕鬆的飄
浮，好像自己也是一條魚似的，只要不要離船太
遠，在規定的區域內，應該都可以放鬆享受（不
要害怕，只要放輕鬆，身體自然會浮起來）。

釣魚

有一次我單身到澎湖，住民宿，因為聽說屋
主晚上會出海捕魚，天生愛冒險的因子又冒出來
搗蛋，開始厚著臉皮求人家「讓我跟」。費了九牛
二虎，屋主和我協議勿碰觸船中的物品等，才答

應帶我一起出海。晚上九點整，我到碼頭一看，才知道那艘要出海的船——好小，是艘舢板，才踏進船上一步，船晃得我頭昏眼花，當下我嚇得差點沒大哭。船長一臉不高興，嚴厲的問我到底要不要放棄。不服輸的我，硬著頭皮，就跟著人家出海了。黑夜的海，和夜一樣黑，離開陸地，一直到連陸地的燈光都消失無蹤，我的一顆心更加的緊繃。船長灑下了魚網，我感覺，我們的船因為太小，簡直是被海拖著走。船長一直不太開口講話，我因為知道自己是個「拖油瓶」，也就安靜、強忍害怕的「享受」這無盡的夜（其實是一直在祈禱著）。

第一次和黑夜有那麼親蜜的接觸。

收網時，一隻隻的魚隨著網上了船，船長的臉有了一絲微笑，我則一時忘了害怕，興奮的、手忙腳亂的幫忙。船長告訴我：

「明天煮一條新鮮的魚請妳。」

不知道這是不是答謝我這「女流之輩」上了漁船，沒有破壞漁船禁忌的獎勵。海上有許多習俗，是禁止女性上漁船的，聽說漁船會變「背」。

另一次，我在遊艇上用簡易的釣竿，釣了幾尾熱帶魚，好像是「紅貓」。澎湖的海很會安慰我們這類都市人，幾乎人人都可以釣上個幾尾，十分有成就感。

踏浪

澎湖有幾處踏浪絕佳的地點，其中之一是員貝和沙港中間的中途島，此處是珊瑚礁群帶，沒有熟人帶，不適合前往，而且此處不歡迎「破壞者」。美麗多樣的珊瑚長在那兒是幸福的，我們看到，我們也很幸福，帶走「她」，「她」就會死亡，我們就都不幸福。

澎湖本島的奎壁、吉貝的後山、望安警察局宿舍前面的沙灘等，都可以抓螃蟹。過小的螃蟹請放過牠，下回等牠長大比較有肉再來抓。

遊澎湖的經濟哲學

到澎湖最恰當的天數是四～五天。光台灣←→馬公的機票就需花二千五百元左右，所以不適合太短的行程，不划算：

◆五天的行程中，馬公預留一天至一天半、
　北島預留二天、南島預留一天至一天半；
　如果時間夠，可再遊東北島。

◆五天四夜的住宿安排建議：第一夜，宿馬
　公；第二夜，宿南島之望安或七美；第三
　夜，宿馬公；第四夜，宿吉貝。

◆行程路線建議：

　‧第一天　台北或高雄搭機→馬公（中午
　　　　　　以前班機），馬公機場有巴士可
　　　　　　到市中心，至馬公先放置行
　　　　　　李。到街上租車，下午遊西
　　　　　　嶼。

　　　　　　晚餐可選在西嶼或龍門用餐。
　　　　　　龍門的海鮮一極棒。

　‧第二天　早上遊較近的市區古蹟。中午
　　　　　　前坐船遊南島。不管坐哪家公
　　　　　　司的遊艇，都可和船家說明將
　　　　　　宿望安或七美，問明隔日的回
　　　　　　程船班，隔日準時再到港口搭
　　　　　　乘，如此就能深入體會透析此
　　　　　　島的黑夜與白晝。

　‧第三天　中午以前離開南島回馬公。下

午遊本島之風櫃、蒔裡、山
水。

・第四天　一大早搭船往北島或東北島，
　　　　　把自己交給大海一整天，玩水
　　　　　上活動，晚上宿吉貝或員貝。

・第五天　早上游泳或浮潛。中午至下午
　　　　　前回馬公，搭機回台。

當你要到其他小島時，建議將大部分行李寄
放在本島的旅館或租車、遊艇公司，帶簡便行
李，即一天的換洗衣物即可，如此才能輕鬆玩
耍。

25位真人真事心靈的吶喊

1.旅行有時不一定要花很多錢。

2.旅行,是一種心靈的饗宴,有時,也是自我的放逐。

——林月娥

旅行是最令人嚮往的,看新世物、古老的歷史文物。

——孫基榮

生紙使用20×20

貨比三家

　　所謂「貨比三家不吃虧」，這句話運用在旅行選擇住宿、旅行社、租車公司等，也算是一句「金玉良言」。

　　貨比三家除了比價格，同時也要比品質。

　　我們出外旅行經常不預定住宿（國內），除非那家飯店或旅社，我們曾經住宿過。這樣的行為在旅遊旺季，尤其是假期，當然十分冒險。

　　經由旅遊書，或報章雜誌報導介紹的推薦住宿點，其平面的解說，也許有相片，使得說服力也較大，相形之下當然也會是我在旅行期間，選擇的參考。但是，「親眼所見」才會是更直接的選擇。偶爾冒個險，隨意一點，到定點再決定住宿點，也許可行，但不值得鼓勵。

礁溪

　　有一回，我們臨時決定到宜蘭走走，行車當中，我在車上瀏覽了旅遊資料，和老公決定晚上在礁溪找飯店停歇。我們挑了幾家較新的飯店，先以行動電話詢問是否還有空房，奈何因是週休二日之假期，問了三家，有兩家客滿。而未客

滿的那家「陽光××大飯店」號稱是當地最大、最具規模的飯店，價格也算是較高價位。當我電話詢問時，服務小姐直接表明只剩最後一間，要的話必須馬上前往登記，無法為旅客保留。我當下因擔心當地其他飯店皆客滿，隨即希望趕快趕去登記。

「一間四千多元，太貴了吧！」我的先生馬上露出節儉的天性，勸我再多加考慮。

「偶爾為之嘛！」因為我最喜歡吃飯店所附的歐式早餐，覺得偶爾奢侈一下，享享高級飯店的設備與服務也不錯，於是還等不及老公找到停車位停車，即跑向飯店櫃台。

「小姐，我想先看一下房間。」

一貫地，我一定會先提出看看住宿環境，再做最後的決定，這次，

雖然是高級大飯店，但因為服務小姐表示是最後一間客房，所以我還是央求要先看房間。

「我們不讓人家參觀的。」服務小姐顯得十分不耐，繼續指著一張展示的DM說：「房間差不多都是這樣，要不要隨便你。」

也不知當時的我，怎麼突然會向這種態度冷淡的人所「臣服」，馬上乖乖填了住宿資料。

「我們不收信用卡，要付現。」

「不會吧！那麼大的飯店不收信用卡。」

當我此話一出，小姐馬上露出睥睨的表情，好似我沒足夠現金似的。那天也不知哪根筋不對，我竟然乖乖又拿出現金。

就在錢要被那小姐接收的那一刻，同行的朋友，竟然突然從後面把錢抽走，並且很清楚的吐出幾個字：

「我、們、不、住、了。走！」然後就拉著我走出那飯店的大門。

「花那麼多錢，還要看她晚娘的面孔，這種服務品質，再高級我也不屑住。」

同行的朋友，個性很帥。

後來，我們又「參觀」了三家當地較小的旅館，價格是很便宜，但是因為感覺老舊、衛生條

件較差，我們便作罷不考慮。

「大不了洗個溫泉，再開兩小時車回台北。」
我老公自我解嘲。

就在最壞打算預備打道回府前，我看到路旁
有個廣告招牌：多倫多溫泉汽車旅館。

「要不，去看看那家汽車旅館吧！」

沒想到尋尋覓覓，讓我們捨了昂貴的大飯
店，遇上了好康、俗又大碗舒適的旅館。沒想到
此汽車旅館每間房間都有大按摩浴池，而且十分
乾淨。真是塞翁失馬，焉知非福。

我老公這下可開心極了，隔天馬上變得大方
起來，直呼省下了一半住宿費，又讓他享受了按
摩浴池，真是過癮。

行家開講：
　　一般來說，有溫泉的旅館或飯店會比一般的貴上個
500元左右。
　　以礁溪為例，新開設的飯店、旅館、二人房的價格大
約是3,200～4,000元。
　　較舊的旅館，便宜的只要1,200元左右。
　　我所住過的多倫多汽車旅館價位介於此兩者中間，一
夜2,200元，附有早餐、溫泉及按摩浴池。

不吃眼前虧

前一篇提到「貨比三家」，比價錢、比品質、也比「感覺」。

我有幾次到較偏僻的地方旅行，還好親眼選擇住宿地點，要不，晚上就只好和螞蟻窩、潮溼的被襖同眠了。

有的旅館門面看起來還挺像樣，未走進臥房瞧瞧，有的裡面走道彎彎曲曲，活像走迷宮，倘若半夜真倒楣遇上了事，恐怕還不好逃命哩（安全設施也要注意）！有的出入分子看起來個個「來頭不小」，進出時還得擔心是否會被當成某種有「花名」的特殊人士呢！

有一回，我們興沖沖到台東一家頗具盛名的溫泉山莊投宿，此地風景確實不錯，庭園造景也有特色，並且有朋友背書推薦。哪知道我們剛要入莊，就聽聞人聲沸騰，果真人人和我們一樣聞名而來。莊裡的老闆也許不缺客人，姿態「不凡」，一副愛住不住隨你便，老子不缺你一個客人的模樣，不耐煩極了。

我們看看庭園的小木屋，原來是連棟，材質

很假的貼皮木屋，價格比一般房間貴上六百元左右。再看看便宜一點的非小木屋，原來是類似違章的貨櫃改裝。

當下再瞧瞧老闆的嘴臉，連一刻都待不下去，好漢何必吃你這種虧，買賣不成也還有仁義在呀！這道理恐怕對錢太輕易賺進荷包的老闆來說太過高深。

我們後來再到相隔有二十里路遠的另一山莊——安通溫泉，雖然多花了一個小時左右的車程，卻也值得。

這安通溫泉的浴池有兩種，一種是由大石頭所砌成的大浴池，一般可容一家四、五口人一起泡；另一種則是一般貼磁磚之浴池，隨客人自己選擇。我到安通溫泉住過一晚，另外，曾有兩次路經此處，順道轉進來泡個溫泉，每次都很走運，沒有遇上什麼吵雜的旅行團，整個山莊顯得十分恬靜。我和老公最愛這裡的石頭池，覺得要泡溫泉，就要泡這種又寬、又舒適，充滿自然味的浴池。

住宿選擇看板

小木屋的住宿會比一般客房高，大約貴個六百元左右。但是所謂「小木屋」，應該是用木質木

　　塊所搭建的,有芬多精的「養分」,且享有幢距或獨門獨戶的品質。千萬別多花了錢,住到貼木樣塑膠壁紙,或品質粗糙的舊樓改裝的「假貨」。

　　目前我住過最滿意的「小木屋」,是竹東觀霧「雪霸農場」、及台南「南元農場」;此兩處的木屋內部空間寬敞,視野良好。

　　如果一定要我說出認為最不滿意的「小木屋」,大概要屬中部極富盛名的某東×林場。小心,在室內「運動」太大力,木屋也會跟著搖晃,真是驚險,新婚夫婦、度蜜月者,尤其不適合前往住宿。我老是注意新聞,真擔心有那麼一天會發生倒塌呢!

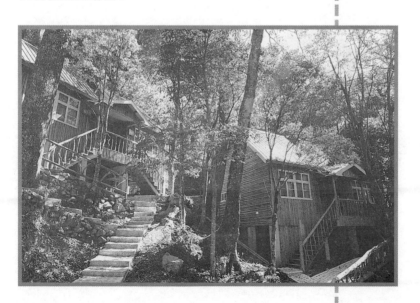

25位真人真事心靈的吶喊

旅行的方法很多，不一定都得花許多錢，著名的「南海的和尚」的故事即是！

我個人喜歡到山野看花賞鳥、聽風、戲水……這些都可以不必花許多錢，便能滿心歡喜！

我也愛到不同鄉鎮、不同國度，去看不同人的不同生活方式，走走停停，不趕場、不比闊，當然，博物館、歌劇院、美術館我也愛，可視荷包作選擇，故無所謂也不會因而受困。

—— 陳月文

天天旅行

　　住在同一社區，有位快樂的單身鄰居，她的正職是某學校的老師。每次見到她，她總是神采奕奕的告訴我們：

　　「我下週要去×××。」

　　或者：

　　「我昨天剛從××島回來。」

　　看起來，她好像天天都在旅行一樣，有時，還真懷疑起她的職業，感覺上，比較像導遊、領隊或是旅遊作家、記者一類的人物。

　　她整個人看起來健康極了，快要退休的人，樣子就像三十來歲的人。雖然未婚，她看起來就是那種很會安排生活的人，也因為旅行，她結交不少朋友，一點也不寂寞。

　　我們也因著志同道合，彼此關心著。

　　有時候，我們會看到外國人在她家出入；偶爾，發現她的車子借給了陌生人……剛開始還真有些為她擔心，後來知道這些人，都是她世界各地的朋友。

　　她每次出國旅行，一律是採自助式，出門在外，就像個野放的孩子，入境隨俗地，盡情融入

當地生活，受到當地人相當多的協助與幫忙。

　　這些年她已經把東南亞大大、小小的小島幾乎踏遍（還好不是踏平）。她的旅行方式是，買一張便宜的機票，利用極少的錢，用最大的心，去接觸每個地方。

　　以她的薪水而言，她雖然不「窮」，但也是領「死薪水」的公務員，沒有什麼致富的命。她獨自養房子、養車子。一遇長假，有時調個課，就「飛」去東南亞某小島度假。

　　東南亞因為和我們距離近，機票便宜。她要到其他島嶼，就再買當地國內線飛機或搭船。因為她時常認識新朋友，也受到當地人的接待，所以回到台灣她也伸出雙臂，歡迎自助旅行者。有時，她在國外會遇到一些歐美人士，她便極力推薦他們來台灣一遊，理所當然，她在台灣就成了「駐台招待人」。

南橫

　　這樣的付出與獲得，都是一種難得的經驗。這讓我想到，一、兩個人出門有很多好處，似乎比較容易受到外界「援助」。有一回我和學姐倆人

一同到南橫健行。倆人長得也不算可愛，但是也許因為吃力走路、又曬了太陽的緣故，面頰就有著蘋果般的紅潤，看起來的確比較迷人了些。我們從台東關山開始上路，走了四天，沿路受到許多善心人士的幫助。從搭便車到白吃人家晚餐和零食，還在最後一次搭便車時，遇上超級大善人。

　　值得一提的是，我們夜宿的地點大多是林務局的工作站工寮。工寮幾乎沒設備可言，而且必須自備睡袋與糧食，工寮可供應水。一般登山健行者，大多在此自行煮食簡單的伙食，或泡個泡麵吃。我和學姐帶了一堆白饅頭以及罐頭，湊合著解飢。工寮的工人叔叔、伯伯，就會很好心的邀我們一起用餐。那次在天池的山上，受邀享受工寮的「便餐」，有山上溪谷的魚，有山下運來的米糧、肉品，還有工寮前他們自種的青菜。我們受寵若驚之餘，就大口的和他們坐上圓桌吃了起來。當時有一群成大登山社的學生，我們在途中認識的，他們一見有這種好事，急忙個個拿著鋼杯、筷子，也要來湊一腳，沒想到工寮的叔、伯向他們擺擺手，要他們「自

力救濟」，表示無法招待。當下，成大的那群男生馬上哭喪了臉，用欣羨的眼光，下了一個重要的結論：「還是當女生吃香！」。果然，隔日我們還被招待上天池欣賞難得的景色，這都是可憐的男生，未受到的禮遇。

話說那回在寶來，因為要趕下午那班到台南的公車（一天只有兩班），我們揹著行李跑了一段，半途攔了一輛九人座旅行車，希望能搭載我們到山腳下的公車站牌。結果車上的一位「大人」說話了：

「你們預備搭那公車去哪？」

「到台南。」

「我們晚一點也會回台南，要不就不必趕那公車了，我們可以讓你們搭到台南。」

原本我們還猶豫了一下，後來知道這車及這一車的人（四位），是農委會的工作人員，講話的那位是科長，就同意接受這個搭便車到台南的「邀請」。

隨後我們跟隨人家到了甲仙，科長

請了我們吃甲仙最有名的芋頭冰，又轉到蝴蝶谷，以及附近農家。原來他們是工作上必須定點到一些農家視察，瞭解農作物栽種以及收成的情況。農家十分歡迎他們的到訪，相同的，連我和學姐也一併歡迎了，一路上又Ａ了人家不少好康。

沒想到到了台南，好客的科長又請我們到台南吃牛排，原本還要招待我們到他家中住一宿，我們實在是太不好意思了，就請科長直接載我們到火車站等夜班火車回台北。

沒想到科長還為了陪我們等火車，又請我們去逛了台南夜市。臨上火車前，還客套的要我們「芒果成熟時，一定要再來台南」。在回程的火車上，心仍暖洋洋的，受人恩情點滴在心頭。

因為有這樣的經驗，我相信，旅行一定有好事。

25位真人真事心靈的吶喊

知識不僅止於書本，人生的閱歷是無價的資產，即使是台北市亦有值得去發掘之處，更何況台灣。如果真的連到外地的金錢或時間都沒有，坐公車逛逛也不錯，在一個不熟悉的地方下車走走，往往會有不同的心境。

—— 何葛麟

誰說非花銀子不可

　　每天上班都盼著假日趕緊到來，有時候到了假日，想起一週來都沒好好睡飽過，於是就縱容自己多睡一會兒。這一會兒，就常常睡到太陽曬屁股、正往下山的路邊走呢！假期就去了大半天。

　　有時，懶懶的，就「攤」在沙發上，或者遇上陰霾霾的天氣，老天好像擔心怕人們出門又要花錢似的。我的先生其實也是挺省的人，他常笑說，我嫁了一位領死薪水的死公務人員，餓不死，也成不了大富貴。

　　我們偶爾奢侈地住大飯店、吃風味大餐；偶爾，我們一樣出門玩樂，但是不一定要花錢。老天爺大可不必為我們操心。出門，不一定要花銀子的。

煉子坪野溪溫泉

　　這年頭流行「自然派」。

　　我們曾上網查到大屯山上有個煉子坪野溪溫泉。一天，中午睡到飽之後，便輕裝便服的開車前往。這條路如果沒有網上朋友的指引，我們可

能永遠也不會知道有個「寶」在那兒。

　　由於我們開的是一般的轎車，而非高底盤的車，所以車行陽金公路轉入天籟社區，一直沿著泊油路到盡頭，看到石頭路，就必須停車靠兩腿走了。

　　這一路沿著左手邊的瀑布，愈走離瀑布愈近，慢慢的登上了瀑布頂，再沿著潺潺流水聲往前進，真的走到溫泉源頭。

　　到了地熱源頭，漫山冒著白煙，彷彿到了什麼仙境。到處都是一「窟窟」的，好像每窟都可以下去泡一樣，但是膽小的我，還是堅持找有人泡的地方再下水比較安全。

　　後來有個阿媽告訴我，她帶了一堆雞蛋準備煮蛋，於是挑呀挑選了一處淺灘，然後一一將雞蛋放下。沒幾秒功夫，雞蛋一顆顆全往下沉，陷入二、三十公分深的泥沼裡，滾燙的水，讓她眼睜睜失去了「蛋跡」。聽完她的描述，我很慶幸自己剛剛沒有隨便亂泡，否則說不定命運也會同那「雞蛋」一樣。

　　我們看到一些「玩家」，人人都穿著泳衣下野泉泡溫泉，我和老公因為缺乏經驗，兩

手空空，老公還忘了帶替換的短褲，我便提議倆人戴上頭套，把臉遮住，然後裸身下水。老公問我遮臉幹嘛！

我說：「那就不會丟臉了。而且反正別人又看不見我們的臉，也不知我們是誰，那就隨便他們看好了。」

老公畢竟是比較「小面神」的人，他覺得娶到我這種「美惠」型的老婆，有這種「駝鳥」的想法，真是昏倒。

隨後見到一位瀟灑的爸爸，很自在的蹺著二郎腿泡在溫泉裡，背後恰好是一段類似瀑布的溪水往他背上衝，真是舒服極了。那個爸爸見我們走過，一直熱心的讓出突起的石塊招呼我過去那絕佳的位置泡，並且一直慫恿我老公乾脆著內褲下水……而這是我們第一次在北部泡野泉。

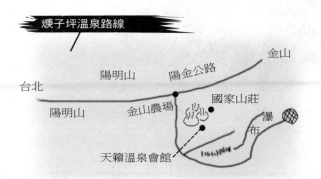

煉子坪溫泉路線

泡野泉的注意事項：

①穿泳衣材質不要太好、太貴，因泡過溫泉的泳衣，品質會改變。

②也可著輕便的短衣、T恤、短褲。

③地熱十分危險，不瞭解地形請先禮貌的向識途老馬打探，並且詢問已有人泡的地方，是否可加入。

④注意水面是否冒水泡，有的水泡很小。只要有水泡，水溫就一定很高，千萬別被燙到。

⑤因為硫磺顏色的原因，見不到底，千萬別大意一腳馬上踏進，否則會

25位真人真事心靈的吶喊

　　窮，如果指的是經濟上的窮，那窮人有窮人的旅行方式不必擔心，如果指的是精神上的窮，那旅行正好補充養分，所以不管如何「再窮，也要去旅行」！

——陳素宜

和別人學習「玩」

　　我們有許多不同的「玩伴」，絕大部分，我們因和不同的人一起旅行，也就學了別人的「玩法」，並且相互受到影響，這些影響使我們的休閒旅行，增加了更多正向的分數。

　　有一對老夫妻，夫妻倆人算是社會上層階級的人，論窮與否，他們是絕不算窮的。因緣際合，我們夫妻就像他們的孩子似的，在假日裡相約到他們客家老家「走山」。

　　我們每次都相約在交流道會合，一同到竹東寶山山上。那對夫妻的先生是這兒土生土長的客家人，如今在台北當官，此地再過不久聽說將被建成水庫，我們常在假日到這兒「走山」。我們是他們的「小客人」。

　　所謂「走山」，就是在他們老家附近「逛山」。我們每個人自己揹著自己的飲水，帶著一點點乾糧，然後輕裝便服的開始選一個方向走。每一次走山回程，我們就開始找柴，將山裡一些枯木蒐集起來，然後拔下月桃葉做成一小段一小段的繩子，然後將所撿的柴捆綁住，

用揹的、或用拉的、用滾的，把需要的柴火搬回老宅。然後我們便在他們老宅附近拔菜準備煮食。

晚上，我們在三合院的老宅前，將撿來的柴火點燃，然後關掉所有的光，整個山裡，只有柴在燒，只有月光照映著。我們閒聊著，聽竹子爆裂的聲響，聞樟樹燒出的清香，喝著茶，人生就是這樣美好。一對五十歲的老夫妻和一對三十歲的小夫妻，玩火玩出好心情，我們到了半夜十二點，柴火燒完了，又繼續找柴，繼續燒，樂此不疲。

有一回，我們又回到山上，天氣不做美，下著毛毛雨絲，我們遮著傘笑稱，如此涼快多了，還是高興的走山去。那對「老」朋友的先生，平日是高高在上的官員，到了假日，他穿著運動服，腰間掛了把彎刀，在山裡，教我們許多山上的知識。我們還是撿了柴，冒著雨，升了火，還烤起肉來。

那老宅四周種了許多桔子，以及各式各樣的青菜。我們在桔子成熟時，回到山上採桔子。平常就採一些新鮮的蔬菜，有一回還

越界「借」了他們親戚田裡的蔥，「偷採蔥、嫁好尪」，原來我是先嫁了好「尪」再來採蔥。

　　一次，我們一行人正在山上採桔子，忽然聽聞山下那條到老宅的路上，駛進三、四輛私人轎車。明明這是私人住宅、私人土地，怎麼會有人進來呢？男主人要我們別出聲，我們突然全都很「頑皮」的從高處靜靜的往下望著。那駛進的車子一下子下來了數十個人，老老少少，沒一下功夫，便開始大聲嘩然，指東指西，隨手拔起了桔子。我們在上頭看得可傻眼了。我和老公學起肯德基廣告，很想對那些人說：「你是誰呀？」

　　我們四人慢慢走了下山，那一夥陌生人可採得正高興，吃得滿嘴，拿得滿手。好笑的是，這群人見了我們可一點也不吃驚，好像是我們自己太大驚小怪了。那些人根本無視我們四人的存在。主人對著其中幾人說：「我是在這裡長大的。」其實意思應該是，這是我家。那些人「喔！」了一聲，完全繼續我行我素。主人想，算了，隨他們摘吧！只要不過份破壞，就算了。於是我們便進老宅休息。哪

知道這群人好似以為我們也是「觀光客之一員」，
大搖大擺隨著我們入屋，隨意的在屋內打轉找廁
所，甚至找塑膠袋準備裝水果回家。這下我可真
是「服」了這群無法無天的人了。

　　那主人的夫人實在忍不下了，就問一人：
「是誰帶你們來的？」那人指著另一人，另一人又
指著另一人，最後終於有人站出來支吾的回答表
示：是這家老主人嫁出去的女兒的女婿的同事的
朋友⋯⋯曾經帶他們來喝茶。

　　我們這下終於學到了什麼叫「牽拖」了。

我們每次到這兒「走山」，花費是**0**元。
還可以向兩位老前輩學習生活與做人，真是值得。

慎選玩伴

　　雖然旅行有伴可Share花費，又可與同行分享
心得、減少危險，
但是，如果道不
同，真的奉勸不要
為謀同行。

　　我有幾次不甚
「開心」的旅行經
驗，這都是跟人有
關。

　　一次是到蘭嶼找尋寫作資料，同行者是一位
畫畫的夥伴。

　　我們倆人初到蘭嶼，那畫畫兒的小姐一看此
地住宿條件沒台灣好也就罷，竟然連電視都沒
有，隨即哇哇大叫無法「活了」。這一行幾天，就
聽她一直叨叨念、啐啐念，念得我頭都快炸了。

　　又有一回同一位感情受挫者同行，途中就一
路聽她哀嚎悲情的戀情，又哭又啼，時時精神緊
繃。

　　同行的夥伴彼此的習性最好相同。有人晚上
睡覺一定要開亮燈，有人則是一點亮光都睡不

著。有人愛玩水，有人偏不下水，互相遷就並非好事，倒不如找志同道合者。而事先把旅行計畫先討論好再上路，以免途中討論互相勉強遷就，有人委屈、有人又覺得被占便宜，一路就難有好心情了。

不過，人和人相處，原就是必須互相尊重與謙讓，同行旅行，更需要先溝通清楚再成行較恰當。我聽過許多好朋友出門旅行回家後反成仇，真是得不償失。

一回，我和先生要返鄉高雄過年，因為想避開塞車，也想趁機遊玩一番，於是便計畫反其道而行，從東部繞到高雄。臨行前，我邀了一位已移民南非，正巧回國度假的朋友同行。這位朋友也很隨性，我特地在後座為她準備了一個小抱枕，及一條小背子，她可安穩的窩在車上，當個「上車睡覺、下車尿尿」的隨行者。車子開到花蓮，她更在街上物色中了

南安瀑布：位於花蓮玉里附近的南安，也是一處極幽靜的地方，溪谷河床可戲水。瀑布下的石頭，各個奇特。從中部東埔八通關古道可通到此，往裡走，聽說還可看到黑熊和山豬呢！

一個大抱枕，從此更舒適的「攤」在後座。

　　我們三人玩得很隨性，只預計在除夕夜一定要到高雄吃年夜飯，一行就高興的看著地圖找路走，看著地圖找點玩。

　　這同行者可真是配合度一百分。沒有太多意見，吃什麼稱讚什麼，看什麼也高興的歡呼，對於住宿也沒太大意見，晚上關不關燈也無妨……更絕的是，我們因為沿途對她「太禮遇」，先是請她多吃一顆滷蛋，她馬上回報「知遇之恩」，簽下欠條，願意下回我們到南非時，回敬我們一顆鴕鳥蛋。從這一顆鴕鳥蛋開始，為了換更多，於是我和老公拼命百般示好，她興致一來，又簽下一大堆南非五星級海邊度假小屋免費住宿招待、大草原探險、南非鑽石……等支票。並誇下海口：「台灣300公里換南非2,000公里。」這下我和老公可樂呆了，回程時，報上台灣整整繞一圈共約1,200公里，如此換算，可換南非8,000公里。我和老公喜孜孜、正眉飛色舞盤算要何時到南非換回這些里程，哪知那小

姐奸詐的笑說：「我應該先讓你們對南非有個認
識；從機場到我家就要花1,800公里，你們
別以為這8,000公里有很多……南非可大的
很呢！」換句話說，想換「好康的」，恐怕
台灣還要再多繞幾圈才夠。

這一趟路，我們整整繞了台灣一整
圈，回台北後，這小姐繼續賴在我家不
走，我們也樂得這一路有一位好「分
母」、好夥伴。而且，換了不少未來南
非旅行的「籌碼」呢！（此位小姐夠大
方，回了南非又一直來催我們，她說，
原來欠的「籌碼」加上旅遊好心情，決定下飛機
之後的，都算她的，這書上一定要寫，不容許她
耍賴。）

金崙溫泉

位於台東的金崙溫泉是一處溪谷野泉，吳念
真所拍的啤酒廣告是在台東的比魯溫泉所拍。比
魯溫泉較遠。

金崙溫泉為溪河上的野泉，未經開發，無污
染，天然景緻盡收眼底。

野泉上有座紅色吊橋，上方是一山地部落。

在南迴公路上，過太麻里往大武途中，會經

過金崙，往部落開去，看到了一座吊橋，我們停車，在那兒望了老半天，只見對岸有一棟私人經營的溫泉浴池，卻不知「野泉」在哪，抱著既來之則安之的心態，姑且四處逛逛走走。

後來在吊橋上看到溪谷河床上有人露營，然後隨著人跡再往四處張望，看到不遠處確實有人著泳裝，泡在溪水中。算是找到野泉的正確位置。

我們興奮的開始換裝、下水涉溪，到有溫泉的溪中泡個過癮。因為是天然野泉，絕不會因空氣不流通而頭昏，又有美景，真好。更好的是，花費是零元。

此處風景十分幽美，泡過溫泉可在附近散步。

多良毛蟹

南迴公路上有個小地方叫「多良」，這裡距金崙溫泉不遠，盛產毛蟹，便宜又好吃。還可順便欣賞太平洋美景。其實在金崙溫泉溪邊就可以抓毛蟹。不會抓

的，到多良路旁，買10隻毛蟹才二百元，老闆還會為你烹煮，再炒一盤炒山蘇，一餐就飽嘟嘟了。

神祕谷步道

太魯閣國家公園有六條步道，路經蘇花公路太魯閣站，我們因為行程的關係，預計晚上要到花蓮過夜，只餘半天的時間，就選擇試走一條步道。隨性的走多少算多少。離太魯閣最近的步道有兩條，一條是通往大同、大禮的步道，這條步道必須要有嚮導才能進入，而且不算短，我們曾在衛視的「台灣探險隊」節目看過報導，憑我們這種三腳貓，連想腿都會軟。於是當下就決定走「神秘谷」那條路線。

「神秘谷」果真神秘，我曾在國家公園管理處請教了管理員步道入口的位置，她描述得算是蠻詳細，而且還畫了一小張簡單得不得了的地圖解釋，原以為「過一座橋，兩

神祕谷步道
　　位於花蓮太魯閣國家公園內的「神祕谷步道」，路況平穩，適合全家人步行。沿途溪谷巨石美景，十分壯觀。

座隧道」這麼容易的路，應該不難找，結果我們就在太魯閣、長春祠，往天祥的路繞了好幾個圈圈，不得已又回到國家公園管理收費站問路，這回的解釋是「隧道內有叉路」……原來烏漆抹黑的隧道內有叉路必須轉彎，而且是個大迴轉，這回總算找到了路。真的很神秘。原以為這下可找著了，可是，停了車，卻又找不到路。三人分頭像偵探似的，好不容易像發現至寶般，發現了一張放置反面的牌子，吊掛在一個很不明顯的地方，牌上寫著：「神祕谷步道」。我們不禁大聲同喊：「真是名副其實的神祕。」終於踏上「神秘谷」步道。

25位真人真事心靈的吶喊

　　給生活一個刺激、一個靈感。

　　增廣見聞，看看（世界）地球的其他地方是怎麼一回事？

<p align="right">——陳銘邦</p>

　　旅行猶如流浪、沈澱自己的心靈，放鬆自己的心情，偶爾的流浪也是不錯的啦！

<p align="right">——張家菀</p>

買個旅行險，不怕一萬怕萬一

出門旅行儘管只是在國內，還是要投保「旅行平安險」。

「人有旦夕禍福」這句話，絕非空穴來風。有一回，我獨自到蘭嶼拍照，剛下飛機，蘭嶼機場就因颱風天關閉。我足足被困在島上「聽風聽雨」好幾天。好不容易雨下得比較小，想出門逛逛，才踏出門，傘飛了、人也快飄了起來，一轉眼功夫，雨又來了，幾秒之內全身被淋成了落湯雞，狼狽極了。

更慘的是，被困得快瘋的我，好不容易盼到有直升機將飛台東，我趕忙花了兩倍半的價錢買了票，想要早點回台灣本島。

坐上直升機，我安慰自已，就當做一次「坐直升機」的經驗嘛！雖然多花了不少錢，但也還算買了一次搭直升機的經驗。然後更慶幸自已獨自出門，雖不快樂，至少即將平平安安的回家。看來，保險公司又賺到我的旅行險了。

沒想到風大雨大的，眼看直升機就要將我

平安載回台灣，可是萬萬沒想到就在直升機停妥後，我竟然像顆圓球般，滾下了直升機，直直落在直升機肚子下（機身下），痛到連爬也爬不起來。

這下可用得上「旅行平安險」了。

這場「滾下機事件」，當場讓我淚灑台東機場，驚動台北長庚醫院的急診室。我一路從台東哭回台北，然後由緊張趕到機場的老公帶至離機場最近的醫院「療傷」。

護士甲過來讓我填資料，問：

「車禍！」

「不是。」我說。

「怎麼會摔成這樣？」

「嗯……」我實在不知怎麼回答，支支吾吾的。

「到底是……」護士一臉狐疑。我老公擔心再不好好從實回答，說不定人家還會誤以為是他施暴力毆傷的呢！

「從直升機摔下來。」我老公代答。

我們在颱風天遊蘭嶼。

那護士可鮮了，她竟然趕緊找電視盯著看，口中喃喃：「新聞又沒報摔機……」。

「只有她摔下來，飛機沒有摔下來……」我老公大概也很後悔，身為短腿一族的我的家屬，還要害他在醫院丟臉。

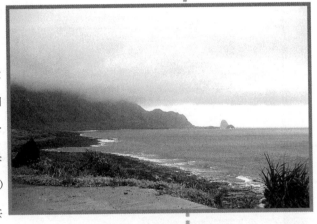

此次我投保五天旅行平安險，並附加30萬傷害醫療險，身價值500萬。共繳保費：417（意外身亡）＋69（傷害醫療）共486元。因「摔機」，進醫院三次（一次是受傷當日急診，兩次是回診）共花費一千多元，這些都讓保險公司賠了。當然，沒事保平安，有事用處可就大了。我和投保的保險員說：「為了替你們公司省錢，我才烏黑（瘀青）了一條腿。」

雲霧籠罩的蘭嶼，好像蓋了一層更神秘的迷濛。

25位真人真事心靈的吶喊

不去旅行，那就更窮了！

——張慈娟

因為，誰知道明天還在不在，如果明天就不在的話，那就有遺憾了。

——舒瑞文

探險隊出發（不用花錢的休閒）

你想不想成為我們探險隊的一員？

這裡要介紹一種新玩法，什麼？你說每次出門荷包都瘦一大圈！安啦！不是所有的休閒都要花大把鈔票，來！動起來，讓我們個別以自己的家為中心點，走出戶外，踏踏泥巴、聞聞草香一起探險去。

首先，讓我們先做做行前準備、檢查自己的裝備，基本上，每個人都需要有一雙好走的布鞋或休閒裝，因為上了路，一切都要靠這雙腳。另外，水壺、空塑膠袋，以及

小刀、相機，都可以視路段需要準備。也許還沒活動前，必須花點錢買雙好走路的鞋。東西買了，就更要行動，否則那才是天大的浪費。

最重要的一樣東西是筆和筆記本，這是用來

在路途中，一群飛鳥倏地飛了起來。

記錄探險過程的點點滴滴，你也可以把它當成探險活動的「黑盒子」。這裡所提的「筆記本」，最好是方便攜帶的小冊子，有愈多空白的部分愈好，可以在筆記本上自行設計規格，內容建議包括：時間、天氣、地點、路線、你所看到的、重大的發現，你所不懂的、待查詢的現象等。

除了運用文字記錄外，最好也能利用圖像，將看到的東西畫下來，因為用文字描述較容易有誤差。當然，如果能運用相機，這也是很好的。

例如，在我們的探險旅程中，見到路旁有許多不同樣子的蕨類，乍看之下，每一種都長得很像，為了怕回家之後無法查詢，於是便用簡圖畫下；回家查了植物圖鑑，果然是不同的。因此還獲得不少知識，人也變得博學了起來呢！

我們期待探險的活動，是以家為中心點，慢慢向四周擴張。哪怕只是一條小巷道，因為探險活動的關係，你也將會有新發現。探險的樂趣就在於「發現」，相信在不久的將來，加入探險隊的朋友們，都能成為巨細靡遺的小偵探。

這是在家裡陽台所拍的夕陽。
處處有好心情。

尋路高手

　　探險隊上路前，還要先設計路線。這裡所提的設計路線，是要每個人以自己的家為中心點，至少找出三條探險路線，再依難易度排好順序。以我自己為例，在設計探險路線時，首先將目標放在居家的社區。在天氣較佳、體力也還不錯的假日裡，選擇可以延伸的小路上路。

　　每一條沒走過的路，都是新鮮的，在上路之前，並不清楚這條路的路況，以及可能遇見的人、事、物，但是我們遵守著一條探險誡律：「不逞強、不破壞、用眼睛找路走。」

　　所謂「不逞強」，就是量力而行，有多少體力、多少時間就走多少路，不強硬嘗試難走的路。

　　「不破壞」，對沿路的花、草、一石一木，都保持人對自然的尊重。

　　「用眼睛找路走」，探險的路是靠眼睛無限延伸的，同一條路，第一次可能走三公里，第二次走了四公里，意外又發現兩條岔路，第三次則選岔路之一走……。如此，探險路線將可無限延伸。

　　其次，不管你選擇怎樣的探險路線，記錄是

很重要的，沒有觀察、漫無目的、只管往前衝的方式，則不在我們的歡迎範圍內（那你倒不如去跑操場）。

當你真正開始探險之後，是會上癮的。甚至在平常的日子裡會常想起，下週日究竟該走右邊的岔路，或是左邊的祕道；有時，你也會因為發現那株發了新芽的筆筒樹，而期盼看著它長大呢！

雖然每一回布鞋都沾滿了泥巴，雙手也髒兮兮，但心裡的感動卻是滿滿的。

享受迷人的發現

「發現」除了有驚喜的效果，還可能因此帶來無比喜悅的動力。在我們的探險活動中，也因著不同的「發現」，產生更多的上癮，使得這個活動得以持續不斷。

第一次我們尋得一條長滿小草的小徑上山，也不知道這條路究竟會通到哪裡，於是訂下這回的探險以三小時為限，也就是說，往前走一個半小時之後，就要回頭；當然如果途中有身體不舒服等狀況，則要放棄前進。

連窗邊鳥蹤，都是一種驚喜。

一路上，我們走得很慢，一方面因為對四周充滿好奇，一方面是礙於缺乏爬山經驗，經常得靠著四肢在地上匍匐前進。為了安全起見，我們很小心的注意四周，是否有蛇等可怕的東西會出現，於是我們準備了一根原是家裡拖把的長桿子，沿途前導打草。

在小路的四周，我們發現許多不知名，但是長得極奇特的植物，於是運用很「拙」的繪畫記錄了下來，等待回家查詢。更往山裡走，發現原來蕨的種類很多，不細看還分不出來呢！

有一回大約走了半個多小時，我們發現一路上有隻大彩蝶在作前導，前進的速度和我們配合的恰到好處，天真的我開心極了，深信這是山中精靈的指引。

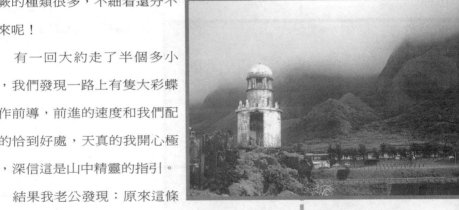

結果我老公發現：原來這條小徑，是臺灣電力公司工作人員，通往山上各個高壓電塔的路。心中不禁感謝這些人員的辛勞，並忍不住探究，這一座座山上的高大電塔，是如何架上去的？另外我們也分別從不同高度，看到我們的家、我們常開車經過的大馬路、以及住家

在蘭嶼探險，爬上了古老的燈塔上，看山看海，有不一樣的感受。

隔壁山頭的新社區。

　　除了這些「發現」，我們還遇上了長得很像蜻蜓的「紅蜻蜓」，而高興的唱起小虎隊的歌。雖然我們也曾發現了蛇，也許蛇也發現了我們，彼此都互退三分。

　　有一回，發現下方樹叢間出現了很大的巨響，停下腳步，正準備研究這聲音，綠叢間突然飛出了一隻大鳥……。

　　因為發現山上有片竹林，高興以後有新鮮筍子吃，這也是始料未及的。上路吧！自己去發掘——屬於自己探險的「發現」樂趣。

挑戰危險

　　在探險過程中會有許多驚奇的發現，容易使人上癮，但要注意的是，冒險本身就包含許多不明的危險，必須要格外小心應付才是。

提到危險，並不是要大家退避三舍、打退堂鼓，而是要教大家注意危險、防範危險、面對危險。

　　我們曾提過遇到蛇的經驗，臺灣的天氣變化差別比較不大，許多蛇是不冬眠的，所以別以為

隨便找了一條路，突然花影叢叢，遇上了一片花海。

冬天就遇不到蛇。人怕蛇，其實蛇也怕人，假若遇到了，只要保持距離快速通過，大都會平安無事。

　　深入山裡面的探險，除了怕蛇外，其他蟲類，大都屬於善類，但是大家千萬別靠太近，或故意去傷害牠們，尤其有一些色彩美麗的小蟲，千萬別用手碰觸。對於植物也一樣。我們鼓勵大家用心、用眼、少動手，這是防範危險最好的方法。

　　此外，避免穿著色彩太鮮豔的衣服，和不擦香水，也是避免被「蟲」攻擊的方法。走到山裡探險，就該多聽聽自然聲音，聽覺感受也是一種用耳朵傾聽的觀察喔！探險的經歷中，最不喜歡走在大雨後泥濘不堪的路上。這些路走起來十分吃力，而且容易滑倒，是潛在的危險之一。

　　我們有一回帶著一位美麗的姑娘一同去探險，那次選擇了一條從未走過的叉路試走，突然間，我們隱約聽到人聲，好像有人在吵架。我們豎起耳朵傾聽，納悶著：「走了兩個多小時才到達的山裡，怎麼會有人呢？」

　　於是大夥兒開始了童話般的聯想，是有人回歸山林住在這裡？或是鬼？還是探險人？美麗的

女人比較膽小，她擔心是山賊，怕被抓去當山寨夫人，而我則害怕會碰到逃到山裡的通緝犯。

雖然到了山裡，還是要小心「壞人就在你身邊。」結果，原來那次我們走到的是另一條山路的起點。唉呀！這也是一種「發現」。

擴大探險範圍

經過數回以「家」為中心點的探險之後，如果你的體力還不錯，我們就可以進入另一個階段——加長型探險。不過在進入這個階段的同時，我們要求探險活動必須結伴同行，至少二、三人參加，最多不超過十人。人多也麻煩。

所謂「加長型探險」，就是把探險的範圍加大、路線延長、時間增加。例如，筆者在家的四周共發現了三條山路，也曾利用不同時間將這三條路線分別走過。在這三條路線中，各自都有叉路，而叉路中還有叉路，真是錯綜複雜。經過多次探險歸來所製作的記錄，我們以地理方位的相關位置作大膽假設，認為其中有一些路是相通的，於是規劃了「加長型探險」。

探險路線的延伸，不僅加深了視野，同時可

能走入比較少人去過的路。因為愈深入，踏進的人就愈少，因而環境的保存就愈自然原始。我們曾踏入一條地上覆滿螺旋型小花的步道，鬆鬆軟軟，並且飄散著花草香，真是難忘的經驗。

另外，我們也擴展到開車探險；偶爾選定一個方向，利用地圖當輔助，由老公開車，而我研究地圖指路，注意沿路的叉路、特殊地名、店名，有時，我們會突然發現一棟荒廢卻華麗的老宅，有時則發現另一處景色優美的山林、小湖，偶爾吃吃路上的小攤，卻意外發覺比餐廳美味，哇！這都是令人欣喜的。

意外的收穫

當你習慣「探險」，並且迷上「探險」，你就會發現，原來「探險」只不過是一種觀念，而做法卻是可以無窮變化的。

除了先前提過的幾次的探險方式及法則，其實每個人、每個家庭，甚至每個學校、公司，都可以創造具有創意的探險活動。

公司也可以當成一個探險地的中心點。我小時候，曾利用下課在校園閒晃（當然有同學陪伴），意外發現校園後門的左側有個小公園，而小公園的邊邊有座小土丘，一道人工小溪蜿蜒而過。興奮之餘，我和同學彼此約定將這個地方當成我們的「秘密基地」，快樂、憂傷時，都躲在這兒分享。

另外，「都市探險」也是挺有趣的。不同主題就有不同的感受。也許每天上班的路線就是一條探險路線。

在「都市探險」中，重點還是放在觀察，也許刺激程度和「山林探險」不同，不過精神是一樣的。有了這些不同的經驗，也許你還能成為「街道專家」、「商品專家」，知道各街弄、商店的特色，發現別人不知道的流行。其實不管是何種

探險，危險都很難避免（都市要小心車子、壞人、陷阱，並且遠離誘惑）。

　　只要有更多的經驗，就愈能掌握突發狀況，知道如何遠離危險，這對每個人日常生活的成長，都有很大的幫助。如果有一天你出國旅遊，這種「探險」的活動仍然可以延伸，帶到居住國外旅館的周邊，相信你的旅程一定比別人豐富，看得也更多、更深入。我每次出國，如果是跟團出去，只好利用早上較早起、以及回飯店後的時間，在飯店周圍探險。每一次和其他團員聊起見聞，其他人都會表示怎麼參加一樣的團，卻沒有一樣的經歷，這就成為我自已意外的收穫。

　　因為愛好冒險；因為不甘寂寞；因為想要與地球接觸更多……，探險隊永不停歇，我們的眼睛、鼻子等感官更敏銳；希望每個人，永遠都有新發現。

25位真人真事心靈的吶喊

　　開闊自己視野，舒解自己精神上的壓力，「旅行」就好像是一個目標，就好像有所期待。當這願望能達成實現時就會很高興，很快樂，生活也增添了些許樂趣。

—— 沈香美

再度流行的露營活動

　　有句廣告用語：「自然就是美」，一直被人們掛在嘴上，但你可曾真正體驗過這樣的感受呢？有多少人聆聽、注意過大地的呼吸和她的脈動？對於日出和日落的景緻，你還有印象嗎？來吧！讓我們一起親近大地，聞聞草香，看看夜幕低垂後的夜空，除了點點繁星外，我們還能看到或聽到什麼？

　　露營不是童年的專利，在國外，露營活動是每個家庭的重要活動喔！近幾年來，「回歸自然」成了一種新觀念，人們大都會利用休憩的時間，到戶外走走，與大自然多接觸，既能感染些「自然美」，又能促進家庭和諧，讓全家人共同參與、學習。

　　露營前各種事物、雜務的規劃與準備，是疏忽不得的喔！如果決定要去露營，就要考慮以下的重點：

一、露營的目的：

　　1.純家庭聚會。

　　2.家族聯誼。

　　3.觀察動、植物生態。

　　4.戲水。

二、營地的選擇：

　　1.完善的露營場。

　　2.國家公園、保護區。

　　3.海邊、溪谷。

三、時間的安排：

　　1.定點式露營的時間以兩～三天為宜。

　　2.如果是移動式露營的方式，必須先規劃移

　　　動路線、中途車程或路程時間。

四、資料的收集：

　　1.營地的設備與周邊環境的認識。

　　2.交通狀況。

　　3.氣候狀況。

五、參與人員的人數與分工：

　　1.確定參與人數。

　　2.分工。

六、露營器材：

　　基本上，露營的器材可分為兩類，一種是可

以向當地設備完善的露營用品租借中心租借，例如營帳。另外，一些借不到的器材，可得事前準備喔！

　　1.主要器材：營帳、木槌、寢具（睡袋、睡墊）、照明設備、換洗衣物、旅行用背包、急救箱、行程表、萬用刀、塑膠袋。

　　2.次要器材：折疊式桌椅、冰箱或冰桶、零食、水桶。

七、野餐材料：

　　1.主食：米、麵條、麵包等。

　　2.副食：肉類、蔬菜類、罐頭、湯類。

　　3.佐料：油、鹽、醬油、糖。

八、野炊的炊具：

　　1.爐具：瓦斯爐或汽化爐、烤肉爐、木炭。

　　2.炊具：飯鍋、湯鍋、炒鍋、菜刀、鉆板、開罐器、碗、筷、湯匙、抹布、清潔用品。

九、露營行程範例：

　　以兩天一夜的行程為例：

　　1.第一天：

　　　　a.野餐（中餐）：三明治、壽司、飲料、水果可在家中準備妥當。

　　　　b.晚餐：四菜一湯（材料以好攜帶、能持

久保鮮為宜）。亦可和第二天午餐（b）

對調。

c.宵夜：綠豆湯。

2.第二天：

a.早餐：麵包、牛奶。

b.午餐：烤肉。

c.晚餐：回程時，在附近餐廳用餐。

十、慎選好營地：

不同主題的露營活動，有不同營地的選擇

（紮營時要注意營帳的牢固與位置）。

有一回，我們兩對夫妻到海邊露營，行前便在途中的基隆碧砂海港買魚，另外搭配一些青椒、玉米之類的蔬果。晚上我們升著火，將買來的魚蝦和蔬菜，烤著吃，吃飽喝足，便帶著手電筒和厚衣往沙灘走，四人靜靜的聽海聲、月光有時會灑在對方身上，我們可以感受到彼此的愉悅、完全放鬆的心情。偶爾我們哼唱著古老但熟悉的歌或曲調，聊聊曾經共同經歷的往事。其實，人生不過就是如此。

記得有一回，我和老公出門吃飯，倆人都以為

對方帶了鑰匙，結果有家歸不得，就率性開著車隨便亂走。

我們開上了北宜公路下叉路來到翡翠水庫旁的小路，那兒沒有燈，我們熄了車子的引擎，就著月光等候「螢火蟲」的出現（這是有一次上網，聽網友告知此處有螢火蟲）。等著等著，就快睡著了，老公發現螢火蟲，趕快把我「拉」醒，我們真是太有福氣了。

看了螢火蟲，還是沒有鑰匙回家，又不甘心找開鎖，兩人索性就在車上睡了。

老公說：「當我們什麼都沒有的時候，還好有這部車子。」

「對呀！這是我們第二個『家』。」

也許，這也算一次不一樣的「露營」吧！

25位真人真事心靈的吶喊

當生活蒼白、貧乏、萎縮，每一天重複前一天、再前一天、再前前一天，困頓到連一點幻想都沒有時間，旅行就成了一種救贖！

—— 李倩萍

多情旅行團徵感性團員

如果你真想真正放鬆自己，睜大眼睛細瞧這多變的世界；如果你願意敞開心扉，縱容自己的真情；如果你希望為自己留下許多的純白，以便接收更多亮麗的色彩……我們可以一起走訪台灣的四季、花草、生命、談談風花雪月。這不叫「知性之旅」，我們特別為它取個夠俗，也夠媚的名字——「多情旅遊團」你覺得如何？

發現春天

春天像個溫暖的天使，輕喚著沈睡的大地：「喂！起來囉！這是個充滿生命的季節，趕快起來吧！」

大地經過秋冬的補眠，顯得容光煥發。她在雨水、春露的洗禮之下，又向陽光要了些養分。藉著風的播送，大自然賜予大地的新芽，像個害羞，卻又忍不住想早日加入這世界的頑皮小子，慢慢的探出頭來。

一掃寒冬的陰霾，大地孕育出的兒女，成群結隊在花叢、在林間、在枯樹上嶄露頭角。他們有著稚嫩的笑容，翠綠的枝芽，含蓄且溫柔的姿

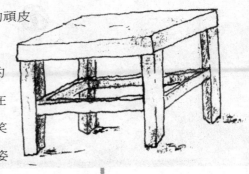

態，收斂卻又不失大方的成為自然中的一分子，充滿新生與希望。

鳥和蝴蝶因為新芽的加入，開始發出欣喜的「吱吱」聲，快樂且自在的飛舞；大地豐富了起來，有了綠色、紅色、黃色……的色彩，熱鬧非凡；和煦的陽光，讓人覺得暖暖的，你可以感覺得到，由視覺、聽覺，甚至嗅覺、觸覺上，體會到大地的改變。

請跟我來

參加旅遊團一定要先整理裝備才能上路嗎？我們不打算打包行李、安排食宿、規劃路線才出發。瞧瞧你的四周哪兒有最近的公園、綠地，走！咱們就到那兒去。

不帶任何行李及零食，懷著去看初生兒般的

心情，有著感恩與期待的衝動。或許，你可以隨身準備個錄音機，靜靜坐在大地平坦的懷抱裡，將天地間的對話錄製下來。別懷疑，這種自然的蟲鳴鳥叫、風的流動，以及植物成長的聲音，將永遠成為你錄音帶裡的貴客。

　　休閒不一定只能在假日，也不一定要到名勝
古蹟或森林、遊樂場喔！公園、河堤、校
園的小花圃、陽臺上的小花臺邊，都是個
發現春天，找到初芽的好地方喔！

瀏覽楓情

　　誰說寒冬一定代表落寞，楓樹只能
襯托蕭颯呢？大地在寒風與紅楓的陪襯
下，更具風采呢！

　　因為陽光和溫度的關係，使得綠
葉可以轉變顏色，呈現多貌的風姿。
如果陽光中的紫外線夠強，氣溫夠
低，而且早晚溫差大，綠色的楓葉就
容易變色，所以，氣候愈乾燥的地
區，就更能欣賞到驚心動魄的「楓」景。

　　不過，你也別因此而羨慕大陸性氣候的加拿
大、日本等國，擁有一大片儢人心弦的景緻；在
臺灣，咱們的「楓」光雖不及他們，卻也常有令
人驚豔的感受呢！

請跟我來

　　臺灣北部地區，以三峽的「滿月圓」最負賞
楓盛名；另外，陽明山山上也能有所驚豔，而北
橫的山林風光，同樣找得到楓樹的蹤影。

　　中部地區的奧萬大，是臺灣最具盛名的賞楓區。鞍馬山及大雪山、中橫、阿里山的眠月路段，倒可前往一探。南部的南橫，自向陽到關山啞口，可享楓紅的詩情畫意。以上地區在賞楓之餘，處處都是賞心悅目的景緻，十分值得走走。

雪花飛舞賞芒景

　　天氣一天比一天涼，大地逐漸遁去青翠的色彩，披上另一襲新裝。雖然大地的色彩不再鮮豔，可是你可曾細看、欣賞挺拔的芒草，仍以強韌的生命力，搖曳一身雪白丰姿，向寒冬挑戰？

　　那一片蒼白的芒草，像孔武有力的戰士，也像隨風起伏的海浪，在涼颼颼的大地上，婆娑起舞，和光線、和狂風、和朝露、也和自已的同伴隨性玩耍。

請跟我來

　　想欣賞這種蒼茫的雪白景觀嗎？由於芒草適應環境和繁殖能力都特別的

強，只要有風，細小的種子便到處找尋生根的歸屬，吹到哪裡長到哪！所以，臺灣可是個賞芒的好地方喔！不論在丘陵或是溪畔、山野、平原，都能輕易的與「它」邂逅呢！

　　以北部地區來說，陽明山小油坑附近、七星山湖田、巴拉卡公路及林口臺地、八里往林口的山路上、三峽白雞山、新店青潭、烏來、坪林，以及九份往雙溪的公路上等地，都可見到一大片壯闊的景觀。

　　中部地區則以苗栗交流道附近及大安溪、大甲溪、濁水溪畔較常見到芒草的芳蹤。另外，南部地區的高屏溪、荖濃溪畔，以及高雄縣茂林鄉、蝴蝶谷附近等等，都是賞芒的最佳去處。

25位真人真事心靈的吶喊

刺激已死的細胞

重燃挑戰能力

讓自己還有活下去的勇氣

——林陳萍

隨時收藏「好康」

如果一定要住住大飯店，或是過過「大亨」度假的癮，那平日就要做做「功課」囉！

我們因為天性愛玩，平日報紙、網路、廣告傳單，任何有旅遊資訊的報導、介紹，相關新聞，都會被我們蒐集起來「備用」。

偶爾，我們也會上網或郵寄一些抽獎活動，期望獲得旅遊獎或住宿券。雖然到目前為止，都還沒中過，不過，總相信和對發票一樣，有天頭變圓了，好運也會跟著來的。

因為蒐集不少旅遊資訊，我們就會「善用其器」，在行前先了解各種路線、住宿訊息，也就省略了不少找路、詢問的麻煩。

有時候，我們也會利用折價券或兌換券，到平日根本捨不得的高級大飯店住個一晚。國內的旅行比國外花費高的原因，大都因為五星級住宿的房價太高。所以有許多人寧願選擇到

國外度假，也不願在台灣度假。但是如果你也隨時注意訊息，說不定也能用一般的價格，住進五星級大飯哦！

有一回，因緣際會的，我們獲得了一張太魯閣天祥晶華酒店的折價住宿券，雙人床一晚不到三千元的價格，還附有雙客早餐，免費使用飯店內設施，我們毫不猶豫馬上打電話訂房，並且安排假期前往。

我們有許多朋友，講究品味與派頭，不管是國內或國外，一律喜歡住五星級飯店，可是，他們並不使用五星級飯店的任何設施，洗三溫暖，怕別人自卑不敢洗；游泳池，怕下水會浮不起來堅持不游泳；健身房，怕流汗太多……其實，住

頂級的飯店只為了「泡」在房間，「窩」在床上看電視，那又何必呢？

　　像我們這種中產偏下的階級，有時候就是有「恨天高」的心態，非得要去過過高階層的上流社會型態的乾癮。我們曾在結婚週年紀念日，到新竹住汽車旅館，隔日到高級、不便宜的青草湖畔的煙波大飯店喝下午茶，省下了一半以上的住宿費，可是同樣也享受到高級飯店氣派的氣氛。

25位真人真事心靈的吶喊

窮也要生活，

旅行（玩）也是生活之一。

——陳美華

窮人有窮玩的方法。

旅行如Shopping很有道理，不妨就視為是心靈之旅，錢就不頂為重要了。

——*Amber Chang*

現代浮「網」遊子

　　古有明訓：「行萬里路勝讀萬卷書」。想不出去走走，都覺得對不起古聖先賢。不過呢！處在一個經濟繁榮、交通發達、誘惑力十足的時代，出門瞧瞧想不花錢不是一件容易的事，但是，如果要你像苦行僧般的化緣雲遊四海，這恐怕又不是每一個人能夠受得了的！在考慮花最少的成本達到最大效益的情況下，就只好想辦法折衷一下，以兼顧「行路」及「銀兩」兩大考量。於是「花少錢行遠路」及「不花冤枉錢行路」，就成了我們CoCo族（摳摳族）旅遊的最高指導原則。

　　「網際網路」是符合我們旅遊最高指導原則的秘密武器。他不但可以讓你花少錢（和旅費相比，網路通信費應該算少錢）行遠路（環遊地球有網路的角落，甚至還上了衛星再下來，真是夠遠的吧！），還讓你不花冤枉錢行路（行前先在自家電腦虛遊一番，口味對了，再撥撥算盤）。在網路上有BBS（Bulletin Board System，電子佈告欄）及WWW（World Wide Web，全球資訊網）兩種不同類型的站台，可以讓我們吸取不同的資訊。以下我們就兩類分別作較詳細的說明。

像泡麵一樣的BBS

　　什麼是「BBS」？簡單的說，BBS就像是一個社區的公布欄一樣，不但社區的居民可以看，來往的訪客也可以看，居民可以透過這個公布欄，來傳遞或討論種種你可以想到的事情，大家的討論方式就是把訊息傳送到公布欄上。比較特殊的，是這些居民都未曾謀過面，彼此也不知道對方的真實身分與長相，都只是透過電子訊號傳遞的方式來互通有無。

　　怪怪！BBS和泡麵有什關係？有！泡麵的菜色雖不豐盛，卻可以在很短的時間內解決你的飢餓問題（一包不夠再一包）。他的畫面雖然不如WWW般的燦爛活潑，深鎖你的眼光，但卻能在短時間內找到你所需要的訊息。特別是在夜深人靜網路塞車時，心中緩緩唱起命運交響曲（等等等等……），你就會發現BBS的輕巧與敏捷是多麼的可愛啊！。

　　早期聲名大噪的白日夢BBS站，在WWW盛行之後，也已轉型為WWW了。目前，除了部分的財團法人機構、電腦公司及私人站台還保有這項「傳統」之外，最捧場的要算是各級學校的BBS站了，站上的話題隨著學生年齡層

的高低而有所差異。其中最熱鬧的，就是大專院校的BBS站，人氣鼎沸，內容多樣，活力十足。舉凡大事、小事、正事、閒事皆有人談，愛放砲者可大鳴大放，愛靜觀者可盡情旁觀，各取所需。

BBS內蘊藏的旅訊

　　透過目前的BBS站，我們可能不容易取得商家或機關的旅遊資訊（因為現在的商家及機關不會藉由架設BBS站來自我推銷），但是從BBS站上我們可以知道：

1. 商家的口碑。例如：XX山莊的老板平易近人，還會邀你共進晚餐；XX飯店的老板娘，一副五百萬的臉……。

2. 當地的訊息。例如：北橫20K處附近坍方修復中；司馬庫司的路況不佳；台東的杭菊正燦爛……

3. 不為尋常人知的私房地。例如：尋找火金姑的好地方；那裡可以看到美美的雲瀑……。

4. 別人的慘痛教訓。例如：在古道摸黑趕路的危險；搭往蘭嶼小飛機的恐怖經歷……。

5.特惠機會。例如：XX飯店優惠住宿券廉
讓；廉售XX樂園門票……

如何與BBS站掛勾

說來容易，既然連上BBS站可探聽如此多的
情報，那麼究竟要如何才能搭上線呢？其實很簡
單，大致分成三部分：

1.用戶端部分：以目前大家最常用的
WINDOWS95／98／NT而言，只要透過微
軟公司內附的 "Telnet" 程式，即可準備就
緒（當然啦！你也可以上網去抓取功能完
備的 "NetTerm" 來試用試用！）。

2.連線部分：這就得透過ＩＳＰ公司（就是
提供撥接服務的公司，例如：中華電信、
SeedNet……etc），購買時數或月租，他就
會給你帳號及密碼，讓你能連線上網，由
於各家的設定操作互異，在此不多述，請
參閱各家操作手冊。

3.BBS站部分：一開始你得先決定上誰家的
BBS站，在連線成功後，只要利用前述的
"Telnet" 程式加上BBS站的網址（例如：
執行**telnet bbs.ntu.edu.tw**後即可連上台大
BBS站），就可以完成扣門的動作了。接下

來要進一步入大門，通常得先通報，報上
大名來。如果你從未曾在此留下名號，你
可以選用訪客（guest）的身分，此時不需
要密碼，即可先行入內探探，看看這個圈
子是否合您口味。如果合味，便可在下次
拜訪時，選用新人（new）的身分進行註
冊，留下大爺您的個人資料備查，經驗明
正身之後即可（放心！這個部分不用寬衣
驗身，通常是利用e-mail通知你，並要求你
限時回覆）。因此，你需要先有個e-mail的
信箱（也不一定是必要條件，如果該站不
是透過e-mail來驗證），通常在您向ＩＳＰ
公司申請帳號的同時，他就會告訴你一個
xxx@xxx.xxx.xxx的東西，就是E-mail信箱
這個啦！待萬事具備後，即可使用你剛剛
留下的名號，名正言順的堂皇入室。

如何在BBS上找到我們要的旅遊訊息

　　國內的BBS站大致上的架構，看來看去都差
不多，逛多了你就知道。但是如果想要看些旅遊
訊息，找大專院校的BBS站準沒錯（因為大專生
愛玩、會玩且花樣多），至於連上BBS站後要怎麼
找旅遊的訊息呢？接著說明：

1.通常一連上線確認身分後，緊接著的是一堆公告，沒見過的可慢慢的仔細瞧瞧，不想看的就按按 SPACE 或 ENTER 鍵，畫面就跳過去了。

2.接著要找的就是分類討論區之類的選項（因為各站所定的名稱各不相同），然後再選擇「休閒娛樂」之類的選項即可，不過呢！這可不保證每個站都有喔（有些站台可能台性嚴肅不喜玩樂，或是開宗明義即為特定功能而設，就沒有旅遊版）！

3.緊接著，就進入了人聲嘈雜的菜市場中。到這裡你就知道為甚麼這玩藝兒叫作「電子佈告欄」。有人貼這個問題、有人貼那個問題、有人回答這個問題、有人批評那個問題……雖然大家素未謀面，意見都快淹死人了，至於看不看、信不信內容就全憑個人的喜好及智慧啦！

4.永續經營整理的站台，通常會蒐集一些經常被詢問的問題（FAQ, Frequently Asked Question），或是內容不錯的文章集結於「精華區」中，供大家參閱。以旅遊版為例，在精華區中常會看到不錯的旅遊景點

或是旅遊計畫。至於那些按了精華區卻都顯示「吸取日月精華中」的版，八成不是版主偷懶沒有整理，就是版面新居落成，內容不多，有待各方舊雨新知共同耕耘。

5. 附帶一提的是，電子佈告欄的目的在流通資訊，廣納天下之聲，因此歡迎十方人士吐納甘苦。這是一個有責任的佈告欄（發布不實的消息有可能挨告吃官司），因此大家應發表有憑有據的事實或感想，不要以訛傳訛地散佈謠言。通常訪客（guest）並無發言權，而且新註冊的人員並不能馬上發表高論，須等待認證通過數日後才有發言權（大概是要你珍惜得來不易的發言權）。

為何不同的BBS站的旅遊版面內容有部分重複？

不只是旅遊版，許多其他各版也都有相同的情況，如果該BBS站設有自動轉信的功能，當你在發表高論時，便可決定訊息發布的範圍，看是只限於本站呢（地方版）？或是自動轉到其他站上相關的版面（全國版）。因此，你常會在同一個站上，看到來自不同站上的訊息，或是在不同的

站上，看到相同的訊息。

如何得知有哪些BBS站可以逛逛？

1.口耳相傳，道聽途說（這是道德的）。

2.報章雜誌，小道消息（無需忌諱）。

3.網上查詢。

前兩項皆屬可遇而不可求，惟第三者可藉由工具查得結果。即利用WWW上的搜尋引擎（就像捕快抓嫌疑犯一樣，根據既有的線索，將可能的嫌疑犯一網打盡），你可以輸入〝BBS站〞，按 開始 、 GO 或 搜尋 等字樣後，靜待結果出現，再一一挑選您中意的BBS站來連結，後面將會有較詳細的操作介紹。

BBS站的型態

隨著WWW的盛行，有部分的BBS站改採WWW的界面（就是你所看到像WWW用滑鼠點選的操作畫面），有別於以往用鍵盤操作的純DOS模式，以方便習慣用滑鼠操作的使用者。如果您網路傳輸速度夠快，倒是沒有太大的差別，不過一旦遇到塞車時，就會回想起為什麼BBS和泡麵會有關係了。

如何將BBS站上的旅遊資訊截取下來

通常我們在外雲遊時，並不會帶一台PC或

Notebook在身旁，旅途所需要的訊息，都會先把他化為書面的資料隨身攜帶，所以我們要知道如何將BBS上的旅訊「拓」印下來：

1. 如果你用的是WWW界面的BBS，那很容易，你像印一般Windows上的文件一樣，按**檔案→列印**就OK了！

2. 如果你用的是純文字模式的BBS，那就有點不太一樣，有幾種方式可以選用：

 a. 用滑鼠反白標示想要的資料，再用**複製貼上**的方式，到文書編輯軟體（如：記事本、Wordpad……）再行列印。

 b. 利用鍵盤上的 Print Screen 按鍵，再到小畫家上作「貼上」的動作，即可得到整個螢幕的畫面。

 c. 使用 "Telnet" 程式中的**終端機→開始記錄／停止記錄**，將所要的資料存在LOG檔（記錄檔）中，再用文書編輯軟體叫出列印。

 d. 將相關的訊息轉寄到電子郵件信箱中，再用收信軟體（例如：Outlook、傳訊者、Eudora……）收下列印即可。

像宴會酒席的WWW

　　什麼是「WWW」？WWW就像是一個地球，網站就像是地球上各地的城市，城市裡面有著許多五光十色光彩奪目的景象（網頁），透過陸海空路（網路），把各地的城市結合起來。平常大家上網，就像在都市裡面遊蕩。當你點選不同的連結，指向不同的網站時，就意味著你已經在瞬間脫離了這個城市，並投入了另一個繁華的城市中。

　　但是WWW和宴席有什麼關連呢？當然有關，盛宴上各種佳餚，色香味不斷的挑逗您的食慾，您可以盡情的享用，但是，精雕的美食可能會因為烹調而延遲上桌，正如WWW一樣。華麗光鮮的外表，又是圖片、又是相片、又是動畫、還會唱歌，只憑一隻滑鼠就可應付大半的狀況，單就感官的刺激來說，他的確有其魅力所在。但是先天失調的頻寬問題，常常得讓我們吃一口歇兩口，東西雖然好吃，卻也常常壞了食興，尤其是碰到饑餓又等不到東西吃的時候，還要壓住性子慢慢等，可真不是件容易的事。

WWW內豐富的旅訊

　　透過WWW可以查詢什麼樣的旅遊資訊呢？

這和BBS可大不相同了，因為WWW盛行後，地球上又多了一個廣告的媒體，做生意的商家，是不會放過這一個曝光的機會，於是架站的架站，不架站的就寄人籬下，大家爭先恐後的把自己最好的一面，通通都搬上場了，以祈求能引起大爺的青睞，所以透過WWW，我們得到相當多商家的訊息，包括：

1. 所有相關條件的旅遊資訊：例如：找出有小木屋的度假中心；找出宜蘭縣的遊樂區；找全省可以賞楓的地方；可以摘水蜜桃的地方……。

2. 當地的景色。例如：看看秋意濃郁，晨煙裊裊的湖畔；青青草原漫布在藍天穹蒼下……。

3. 交通訊息。例如：簡單一點的至少有地址電話；完整一點的甚至火車、客運班次、路線圖、電子郵件信箱一併俱全。

4. 住宿預覽。例如：可以先瞧瞧店家的住宿有什麼特點，看是小木屋呢？日式和室呢？歐式裝潢呢？還是中國式的擺設？有沒有

溫泉游泳池？按摩浴缸？⋯⋯

5.網上預約。瀏覽後要是覺得物超所值，有的地方還提供網路下訂，並且提供不等的折扣優惠。

6.優惠專案。例如：XX度假中心的全家福專案、銀髮族特惠案、蜜月限時案、兩人同行只要1 ???元⋯⋯，隨時想出遊，皆有所參考。

7.您不需要翻舊報紙，來找尋印象中的某一個「ㄅㄚ－ㄅㄚ角」，或電視台曾經報導過的旅遊訊息，只需連上報紙或電視網站直搗黃龍，即可查個詳細。

8.再不然最後一招，不管他大江南北發個e-mail，開門見山直接詢問你的問題（當然啦！直接撥電話也可以，不過呢！如果要仔細盤算，e-mail應該會比較便宜，特別是有一長串的問題或是得用長途電話時），相信服務導向的商家，都會給你一個滿意的答覆（當然啦！如果他不理不睬或是態度傲慢，大爺您就得考慮考慮，這銀兩是否要花在他身上啦！）。

如何上WWW遨遊？

WWW的訊息這麼豐富，人家都說上網上網，我到底要怎樣來上網呢？其實，他比上BBS站還簡單，一樣是分成三部分：

1. 用戶端部分：以目前大家最常用的WINDOWS95／98／NT環境，你需要一個叫作「瀏覽器」的程式，他就像是電視機一樣，透過他，你才能看到WWW上的花花世界。一般較常見的瀏覽器莫過於是微軟公司的IE（Internet Explorer）及網景公司的領航者（Netscape Communicator）。

2. 連線部分：這和BBS部分是一樣的，你只要有了ISP的帳號及密碼，就可以同時使用於BBS及WWW上。

3. WWW站部分：在WWW的世界中你我都是過客，不必在乎我是誰。也就是說登堂不用報名號，只要門開著，你高興來就來，高興走就走，看到滿意為止。部分例外的是需要特殊身分（如：會員、客戶……）才能上的網站，他就會要求你先報上名來，以做為通關的依據。

在浩瀚的ＷＷＷ中如何去挖掘相關旅遊網站及資料

在ＷＷＷ上找旅遊的資料不外有幾個途徑：

1.登門造訪。通常旅行社網站、旅遊雜誌網站、商業旅遊網站、觀光局、國家公園管理處、私人旅遊站台、航空公司等都是容易找到眉目的地方，如果你知道他們的網址（就是xxx.xxx.com.tw、xxx.xxx.gov.tw、xxx.xxx.org.tw或xxx.xxx.net.tw……之類的東西），不管是聽來的、報章雜誌看來的、只要網址沒錯，對方網站有開，網路暢通，就可直接登門入室。

2.借助搜尋引擎。「上網」和「引擎」又有什麼關係呢？有！此引擎非彼引擎，此引擎有如衙門捕快般，可在網路上抓取「嫌疑資料」。例如：我們可以分別下達尋找「休閒旅遊」、「度假」、「小木屋」、「古道」……等條件，或一起下達幾個條件，就會看到嫌疑犯（可能的資料）一一被逮捕歸案，聽候審查發落。常聽到的搜尋引擎有：雅虎（YAHOO）、蕃薯藤、蓋世（GAIS）、OpenFind、八爪魚、哇塞

（WhatSite）todo……。各家功夫及獨門各不相同，所找到的東西也有所出入，要用那一個，但憑個人嗜好。

WWW的搜尋引擎怎麼用？

這些搜尋引擎，事實上他也是一個WWW站，只不過這個站，對所有登錄（可不是「登陸」啊！就是登記的意思。）的網站，都予以分門別類，方便網上過客找到資料。所以呢！要用搜尋引擎，上「衙門」就對了（就是在瀏覽器上輸入「衙門」的網址）。此外，隨著衙門業務的拓展，為了因應大家的需要，陸續在一些較有規模的網站上都設有分駐所，並派駐「捕快」等候各位大官下達命令。透過這些「捕快」，通常可以節省大家在網路上瞎逛的時間（可千萬不要忘記「時間就是金錢」，這句名言在網路上絕對是正確的），讓大家快、狠、準的將相關資料一舉成擒。查詢的方式大致上分為：

1. 分類查詢：按照站上既有的分類方式，層層下查，直到最底層的資料為止。例如：休閒→旅遊……。

2. 下條件查詢：根據你想要找尋的資料關鍵字，來搜尋相關的網頁或網站網址，如果

找不到符合條件的資料，你還可以採用「模糊」或「容錯」的方式，來找尋較相近的資料。例如：你想要找尋關於「溫泉遊泳池」的資料，如果找不到，那麼他就會另外試著去找尋有關「溫泉」或「遊泳池」這些關鍵字的資料。有些功能較多的搜尋引擎，甚至還可以對BBS站或新聞網站作搜尋。

3. 另起爐灶，換站查尋：前面曾提及，因為各家「捕快」的獨門工夫各不相同，搜尋的資料也有所出入，如果你嘗試過許多不同的關鍵字，卻仍逮不到你想要的訊息時，不妨換個「捕快」試試，說不定會有出人意表的結果。

如何將WWW上的旅遊資訊截取下來？

由於觀賞WWW的瀏覽器是開發在Window上的程式，所以如果想把旅遊的資料列印下來的話，只要在你看到資料的視窗，按下**檔案→列印**就很容易把網頁內容轉換成書面的資料。

在WWW上你應該有的警覺

在WWW的世界中，大家都是睜眼瞎子，

你看不到我，我也看不到你，我們寧願去相信所有的人都是好人，但是我們也必須在這一個大家都戴面具的國度中，時時小心的保護自己。各家網站常常會為了吸引人氣，辦了許多的贈獎或抽獎活動，在參與活動的同時，通常會要求你留下個人資料，如果這是一家善意經營公司，大家倒也不必太擔心，怕的是碰到惡意經營者，我們就不知道留下的資料會被如何的使用。

　　有些個人資料項目中，會要求留下身分證字號，這時大家最好考慮考慮是不是有必要。較重個人隱私的經營業者，通常會給訪客選擇的權利，而一般的業者，可能會因為你提供的個人資料不完整，而拒絕你的參與，這其中的得失就得靠自己去權衡。另外，在國外行之已久的網路刷卡購物，在國內尚不普遍，國外的預約購物，可在網路上直接刷卡交易，國內則尚處於嘗試階段，目前國內的網上預約，有許多僅限於告知預訂而已，尚須透過銀行或郵局匯款才算完成手續。如果你對國內的網路交易環境深具信心，當然是沒有問題，要不然，你就得衡量一下，是否願意去承擔不成熟網路環境可能挾帶暗藏的風險。

結　語

　　在旅遊的話題中，介紹BBS及WWW讓大家認識的目的，是因應科技進步，生活型態的轉變，期望大家能利用現代科技工具，在各方面（當然也包括旅遊）花最少的力氣與成本，達到最大的效益。同時，在資訊快速變動與流通的現代社會中，對現代生活能有另一番不同的體會。

後　記

　　旅行，讓我們更真確的面對自己，認識彼此；我們已經上癮，而且中毒很深，每一次的出遊，都是一種新鮮，不管那個地方去過多少次。

我們用自己的方式旅行，用自己的能力去享受，台灣，真的有很多好地方，不要捨棄腳下的這塊土地。

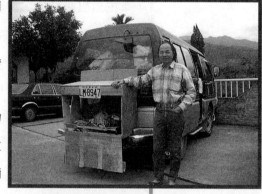

　　台灣，也有許多有趣的人，知足地生活其間，一次在花東縱谷開車，發現一輛「怪怪」的九人座廂型車，我們一路尾隨最後在舞鶴停下。

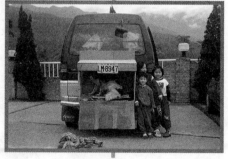

　　車上下來了五位大人、五位小孩，另外還有一隻大狗。我們過去和車主閒聊，參觀他的車子。車主叫徐振棋，車上有一大家人，還有一隻主人走到哪必跟到哪的狗兒——花心。他們從苗栗頭份走中橫到花蓮，預計到台東知本過夜，再轉走南橫到台南。

他們喜歡旅行，並且用他們的方式旅行，連同狗兒花心一起，九人座的廂型車內部，他們將整個後座打平，鋪上厚厚的被，大人孩子在上面或坐、或臥，怡然自得。

狗兒花心的位子被安置在車外的特別座，是車主自己設計的，連吃飯的碗都在特別座內。我們高興遇上這一大家族的人，分享他們的旅行方式。

期望在未來的旅程中，遇上更多享受旅行的人與事。

不要怕窮，再窮，還是可以旅行。

元氣系列

健康檢查的第一本書

張璿文／著

　　怎麼選擇健檢機構？診所好，還是醫院好？而且健檢的等級那麼多，應該選擇哪一種？在做完健檢後，許多人看著出爐的報告仍是一頭霧水。有的人因為一、二個異常數據而緊張得半死，有的以為一切正常就是健康滿分。這種情況恐怕有檢查比沒檢查還糟。

　　本書提供所有讀者最實用的資訊，包括健檢機構的介紹、檢查項目的說明、健檢結果的說明等，是關心健康民眾不可錯過的好書。

李憲章TOURISM

D8001	情色之旅	ISBN:957-8637-74-8 (98/11)	李憲章/著	NT:180-B/平
D8002	旅遊塗鴉本	ISBN:957-818-018-7 (99/08)	李憲章/著	NT:320-B/平
D8003	日本精緻之旅	ISBN:957-818-030-6 (99/09)	李憲章/著	NT:320-B/平

LOT系列

D6101	觀看星座的第一本書	ISBN:957-818-038-1(99/10)	王瑤英/譯	NT:260/平
D6102	上升星座的第一本書(附光碟)	ISBN:957-818-039-X(99/10)	黃家騁/著	NT:220/平
D6103	太陽星座的第一本書(附光碟)	ISBN 957-818-041-1(99/10)	黃家騁/著	NT:280/平
D6104	月亮星座的第一本書(附光碟)	ISBN 957-818-040-3(99/10)	黃家騁/著	NT:260/平
D6105	紅樓摘星—紅樓夢十二星座			
		ISBN 957-818-055-1(99/11)	風雨 琉璃/著	NT:250/平
D6006	金庸武俠星座		劉鐵虎 李芸玫/著	

日本精緻之旅

李憲章／著

　　本書所介紹的都是當您前往日本時，極有可能前往的地方；以及您想瞭解日本時，不能錯過的地方。

　　日本是個資訊充沛的國家，但本書所提供給您的，除了基本的旅遊情報外，更有情報以外的重要資訊……。那可能是一段歷史，或是一個故事，也可以是一種文化氛圍，以及徘徊現場的見聞與感覺。

　　就讓此書，帶您前往日本各大地域、景點，瞭解並感受更深層的扶桑風韻。

再窮也要去旅行　　　　ENJOY 系列　02

著　　　者／陳介祐　黃惠鈴
出　版　者／生智文化事業有限公司
發　行　人／林新倫
總　編　輯／孟　樊
執 行 編 輯／范維君
美 術 編 輯／周淑惠
登　記　證／局版北市業字第 677 號
地　　　址／台北市文山區溪洲街 67 號地下樓
電　　　話／886-2-23660309　886-2-23660313
傳　　　真／886-2-23660310
印　　　刷／鼎易印刷事業有限公司
法律顧問／北辰著作權事務所　蕭雄淋律師
初版二刷／2000 年 2 月
ＩＳＢＮ／957-818-064-0
定　　　價／新台幣 160 元

北區總經銷／揚智文化事業股份有限公司
地　　　址／台北市新生南路三段 88 號 5 樓之 6
電　　　話／886-2-23660309　886-2-23660313
傳　　　真／886-2-23660310
南區總經銷／昱泓圖書有限公司
地　　　址／嘉義市通化四街 45 號
電　　　話／886-5-2311949　886-5-2311572
傳　　　真／886-5-2311002

郵政劃撥／14534976
帳　　　戶／揚智文化事業股份有限公司
E－mail／tn605547@ms6.tisnet.net.tw
網　　　址／http：//www.ycrc.com.tw

國家圖書館出版品預行編目資料

再窮也要去旅行／陳介祜、黃惠鈴著. -- 初版.
-- 臺北市 ： 生智， 1999〔民88〕
面； 公分. --（Enjoy系列；2）

ISBN 957-818-064-0（平裝）

1. 旅行

992 88013426